世界名畫家全集　何政廣主編

德尼 Maurice Denis

鄧聿檠◉編譯

藝術家出版社

世界名畫家全集

納比派繪畫大師

德 尼
Maurice Denis

何政廣●主編
鄧聿檠●編譯

藝術家出版社

目　錄

前 言

　　莫里斯‧德尼（Maurice Denis 1870～1943）是法國納比派（Nabis）代表畫家，Nabis在希伯來語中是預言者之意，意譯為先知派。此派是指1890年到1900年代，以塞柳司爾、德尼、杜瓦里耶、威雅爾、波納爾、瓦洛東、麥約等藝術家為中心組成的鬆散團體，他們反抗印象派的分析方式，提出一套新的關於裝飾性的、非典型的繪畫理論，有著象徵主義式的、夢境般的特質。與亞文橋派有相同的類似之處，他們本質上傾向裝飾性，為劇場、教堂創作裝飾畫，對年輕世代頗有影響力。德尼的名作〈繆思〉（圖見59頁）1893年參加巴黎獨立沙龍展，描繪九位藝術女神，實際場景為聖日耳曼‧昂‧雷的露天座，表現出各類藝術之間的和諧，以及人與自然的融合境界。

　　德尼於1870年出生在法國芒什省格蘭佛市。後來到巴黎受巴勒的指導，1888年入朱利安學院學習繪畫。初期與塞柳司爾同受高更影響，成為納比派運動發起人之一，也是此派的理論家、美術評論家，並受塞尚的影響。

　　德尼在1906年1月28日見過塞尚一面，他是在畫家朋友克爾‧澤維爾‧魯塞爾（Ker Xavier Roussel）、塞尚兒子保羅的陪伴下，到塞尚的工作室拜訪塞尚。這一趟朝聖之旅，德尼以輕鬆的筆調記錄下來，題為〈訪塞尚〉（圖見100頁），畫中塞尚站在戶外的畫架前，畫紙上是進行中的描繪自工作室外看出去的聖維克多山風景。這是德尼第二件為紀念塞尚而作的畫作。他的第一幅〈塞尚頌〉（圖見84頁），是在形式上與藝術家主觀意識上表現了藝術史傳統。〈塞尚頌〉宣示了德尼與他的納比畫派朋友間的忠貞情誼，極力推崇這個畫派的畫商佛拉德（Ambroise Vollard），也被德尼畫在畫架的後方，這幅畫有著藝術家群像的傳統。

　　觀者一定不會錯過的是畫中放在畫架上的那幅塞尚的〈有水果盤的靜物〉，這件作品在之前是高更所擁有的，這幅畫曾於1890年被高更畫入〈有塞尚靜物畫的婦人像〉（圖見84頁下方）作品中。德尼的這幅畫因此又可成為他個人的向高更致敬的作品。高更是先知派的中心人物，塞尚為該畫派立下穩定的基礎，普桑則啟發他們關於優雅與高貴的氣質。

　　德尼的繪畫生涯發展順遂，年輕時候很幸運地在巴黎朱利安學院認識許多同好。在看過1887年普維‧德‧夏凡尼的大展後，大型壁畫成為他的目標，畫作許多內容取材自古代詩人奧維德、維吉爾的文字敘述。這些畫作不但讓德尼獲得遠在俄羅斯藏家的賞識，還有人委任他替公共或私人建築做裝飾。就在夏凡尼展覽的兩年前，德尼受洗為基督徒，這也讓他開始描繪關於與他同時代的、地方性的，關於虔誠、奉獻的平靜、沉思式的畫面，同時亦包括歷史上基督信仰的圖象。

　　德尼相當喜愛古代文學作品，他的多件壁畫或是小幅繪畫中描繪森林之神與水仙女子的圖象，都以古代文學典故做為靈感來源。他最具野心的一件作品〈普賽克的故事〉（圖見146~151頁）是一名俄羅斯藏家委託製作的，描繪阿普流斯所著小說《變形記》的內容。另一幅描繪神話故事的〈尤麗狄絲〉（圖見115頁）是德尼難得展現戲劇性張力的作品，描繪一隻猛暴的蛇，其兇猛程度如同普桑〈被蛇吞掉的男人〉一般。

　　或許只有在描繪海灘景色的畫作中，才看得到德尼展現出近似於塞尚的繪畫概念，這是他1907年致力研究塞尚的成果。有著穿著現代感服飾的女人與小孩的畫面開始出現在1898年（德尼最讓人感動的是關於母性與天真孩童的描繪，不論是宗教的或是世俗的，順帶一提，他是九個孩子的父親）。1908年德尼在布列塔尼買了海邊的別墅後，關於這類的描繪又增加了。在這裡他能盡情地表現他所看到的並喜愛的海景，其中屬於「黃金時代」系列的〈海灘〉，是由法國貴族瓦格拉姆王子委託製作的一系列壁畫，現做為瓦茲省立博物館樓梯間的裝飾。或許有人會以為這一類描繪在海邊沐浴女子的畫面，讓德尼脫離直接的敘事形式，進入更為象徵性的、感性的、曖昧模糊的、如夢境般阿卡迪亞人間仙境的畫面，充滿著人體之美、多產富饒的意象，如同一首首喜樂的讚美歌。其中最具代表性的是〈海邊的女人〉（圖見108頁），畫面前景的女人或是準備入浴、或剛沐浴完，而其他的女人則與孩子們玩樂，遠方，一名女子下水準備游泳。這是德尼最喜愛的時光——仲夏午後，平靜的海面上波光鄰鄰的景象。在這樣的畫面上，德尼將他所珍惜的一切以平靜與自在的方式描繪下來。

2013年3月寫於《藝術家》雜誌社

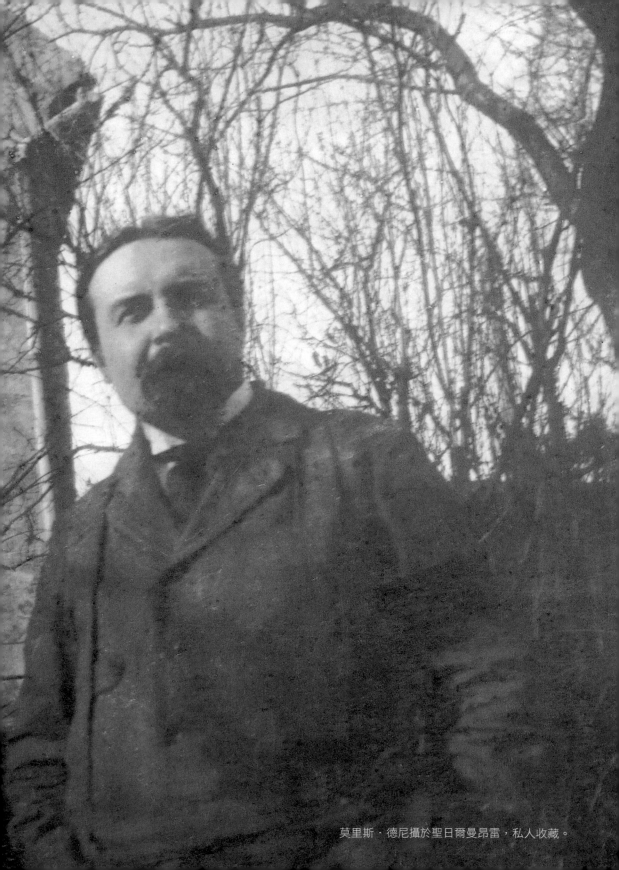

莫里斯・德尼攝於聖日爾曼昂雷，私人收藏。

納比派代表畫家
莫里斯‧德尼的生涯與繪畫

　　莫里斯‧德尼（Maurice Denis）於1870年出生於法國芒什省格蘭佛市（Granville），5歲時進入聖日爾曼昂雷維隆學院，自此即終其一生居住於聖日爾曼昂雷（Saint-Germain-en-Laye）。而後前往巴黎康朵榭高中就讀時，在校學習成績優異，並結識了作家呂涅波（Aurélien Lugné-Poë）、畫家愛德華‧威雅爾（Edouard Vuillard）、及魯塞爾（Ker Xavier Roussel）等人。

　　德尼的藝術生涯啟蒙於羅浮宮中所陳列之安吉利科（Fra Angelico）作品，尤其是〈聖母加冕圖〉，為其後宗教性質濃厚的作品奠下基礎；同時創作動機亦深受於畫商杜朗－胡艾爾（Paul Durand-Ruel）宅內舉行回顧展的普維‧德‧夏凡尼（Pierre Puvis de Chavannes）所激發，為往後納比畫派的重要概念絮下根基。1888年，同時就讀於朱利安學院（Académie Julian）與美術學院，雖然因後者過度學院化而於不久後即放棄學籍，然於朱利安學院學習的時光仍為其藝術生涯奠下重要的基礎，德尼也於其中結識了保羅‧塞柳司爾（Paul Sérusier）、皮埃爾‧波納爾（Pierre Bonnard）、保羅‧朗松（Paul Ranson）、依貝爾（Henri-Gabriel Ibels），並與這些藝術家於日後共同創立了納比畫派。

德尼
荷馬行遍鄉間
1888或1889
油畫畫布
42×25cm
私人收藏

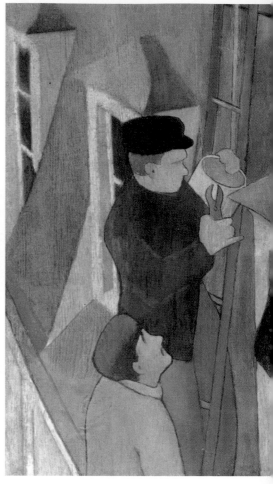

1889年，德尼於巴黎萬國博覽會會場親見高更作品，對其之後的創作產生極大影響，更於之後（1903年）購下如今藏於奧塞美術館中的〈有黃色基督背景的自畫像〉。德尼的第一段婚姻生涯亦開展於此時，於1893年與瑪特·姆莉艾（Marthe Meurier）於聖日爾曼昂雷教堂完婚。

　　自1890年起，德尼回頭創作較具裝飾性特色的作品，亦接受委託完成多件巨幅畫作，其中包含雕刻家嘉比利埃·托瑪（Gabriel Thomas）之宅邸裝飾畫、香榭大道歌劇院裝飾畫、莫羅索夫莫斯科私宅裝飾畫等，後來畫家亨利·勒羅（Henry Lerolle）、作曲家厄尼斯特·蕭頌（Amédée-Ernest Chausson）、

德尼
拉斐爾·勒莫尼耶像
1889　油畫畫布
60×40cm
法國聖日爾曼昂雷省立
莫里斯德尼美術館藏
（左圖）

德尼
屋頂工人　約1889
鑲框油畫紙板
65×40cm　私人收藏
（右圖）

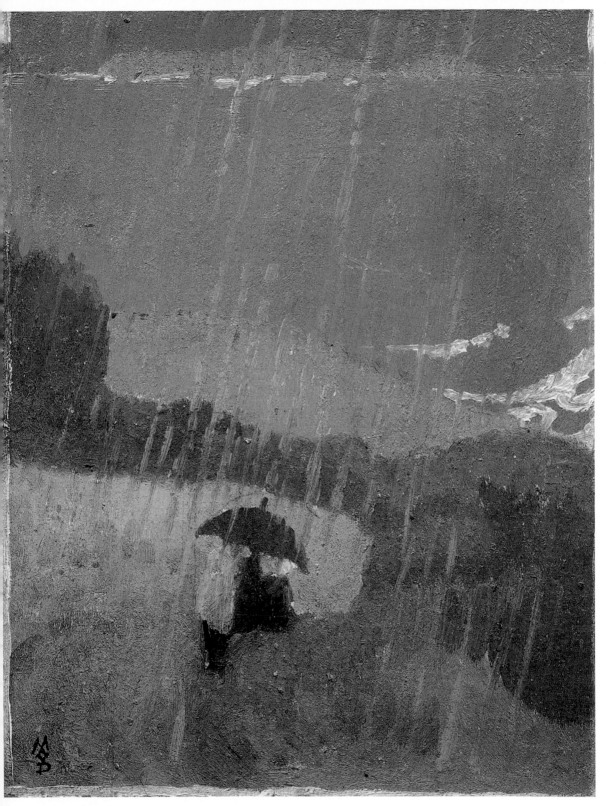

德尼　**布列塔尼雨景**　約1899　油畫紙板　28.5×21.5cm　私人收藏

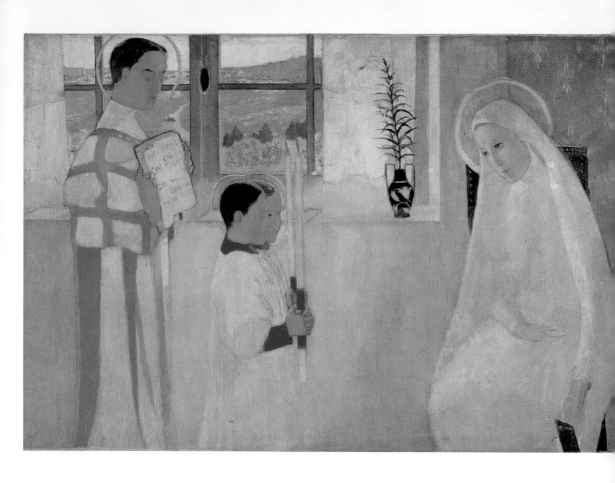

企業家亞瑟‧楓丹（Arthur Fontaine）、政治家暨作家的丹尼‧柯欽（Denys Cochin）等人亦皆曾委託德尼進行創作。1892年轉而探究較為個人的象徵符號，創作深受象徵主義詩詞及中世紀史詩影響，期間創作的有女人在內的油畫作品，將女人白皙的皮膚與風景呼應，產生如夢似幻的獨特氛圍。之後在妻子與蕭頌的陪同下前往義大利旅遊，創作風景畫的同時，技巧亦漸次獲得發展。1898年，待在法國阿摩爾濱海省的佩勞－圭勒克（Perros-Guirec）時，他買下「寂靜別墅」做為夏季渡假別莊，並開始將「浴女」主題帶入繪畫之中。兩年後的普羅旺斯與南法海濱之行則使他激起了更多的色彩與力道。

　　1900年代，德尼與路西昂‧希孟（Lucien Simon）、愛德蒙‧亞芒－讓（Edmond Aman-Jean）、安德烈‧寶雪（André

德尼　**天主教奧義**
1889　油畫畫布
97×143cm
法國聖日爾曼昂雷省立
莫里斯德尼美術館藏

德尼　**耶穌受難像**
1889　油畫畫布
41×32.5cm
巴黎奧塞美術館藏
（右頁圖）

12

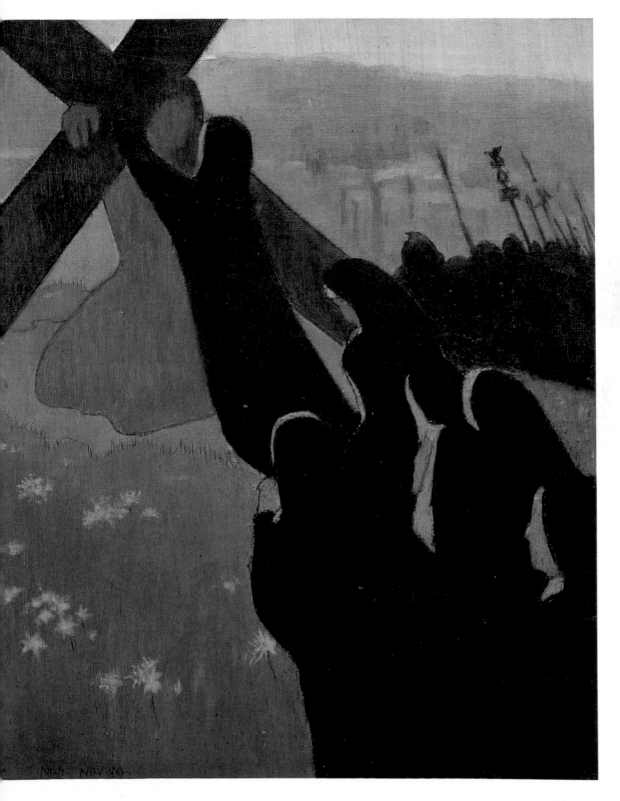

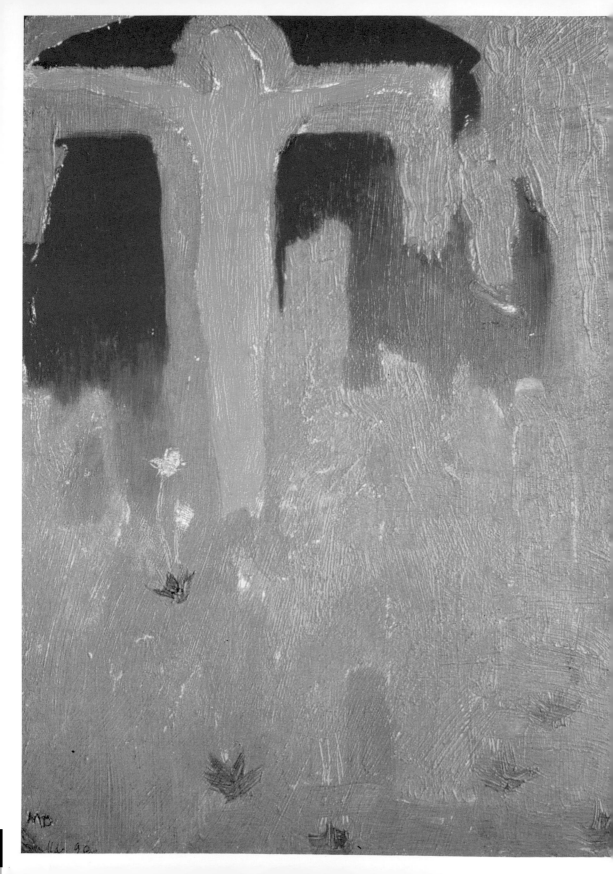

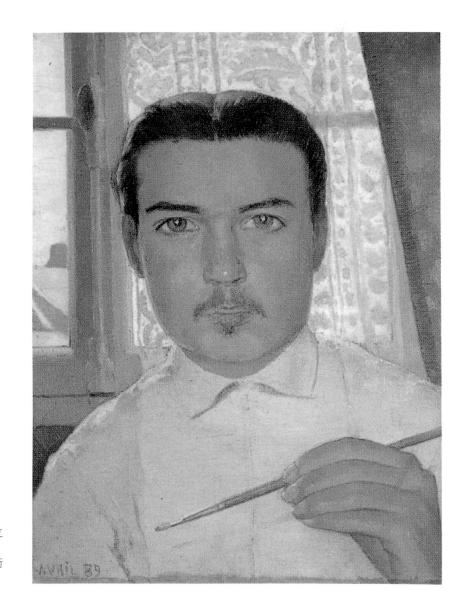

Dauchez）、喬治・戴瓦烈（George Desvallières）及查爾斯・柯
帖（Charles Cottet）組成藝術評論團體「黑帶」（Bande noire），
揚棄印象派的輕暖畫作。

　　莫里斯・德尼一生大部分的時間皆居住於聖日爾曼昂雷，
1914年買下舊有聖日爾曼昂雷綜合醫院，並於秋季改名為「修
院」，當做個人工作室；此時亦開始以畫家身分於國際上得到認
同。1908年至1919年期間，開始於朗松學院中任教，官方名聲更

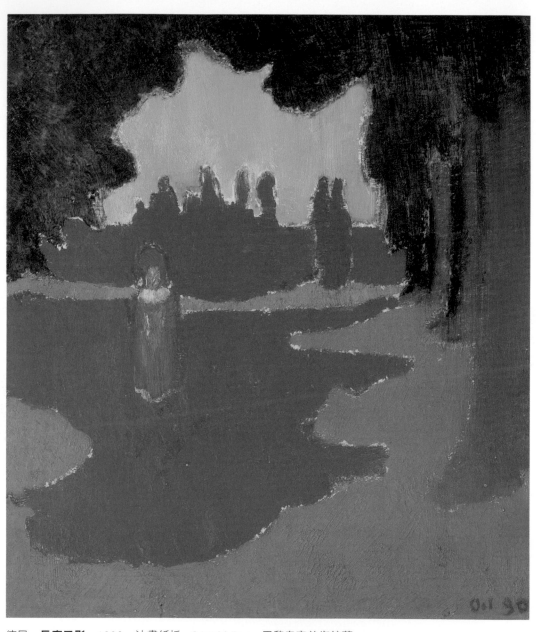

德尼　**長廊日影**　1890　油畫紙板　24×20.5cm　巴黎奧塞美術館藏

德尼　**長廊日影**（局部）　1890（右頁圖）

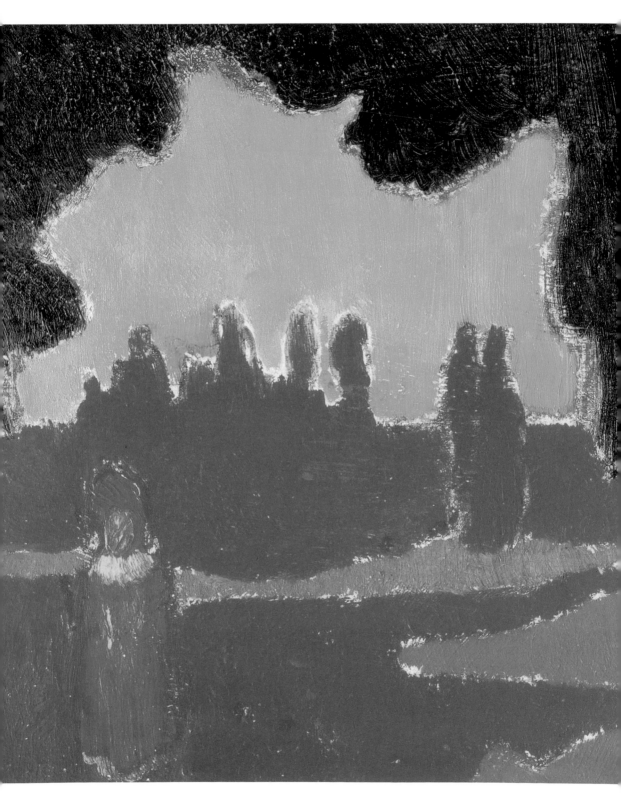

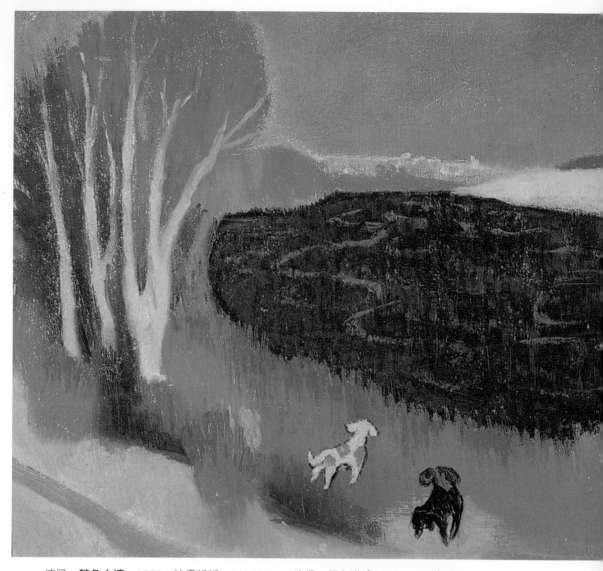

德尼　**靛色水塘**　1890　油畫紙板　21×24cm　彼得・馬力諾（Perter Marino）藏

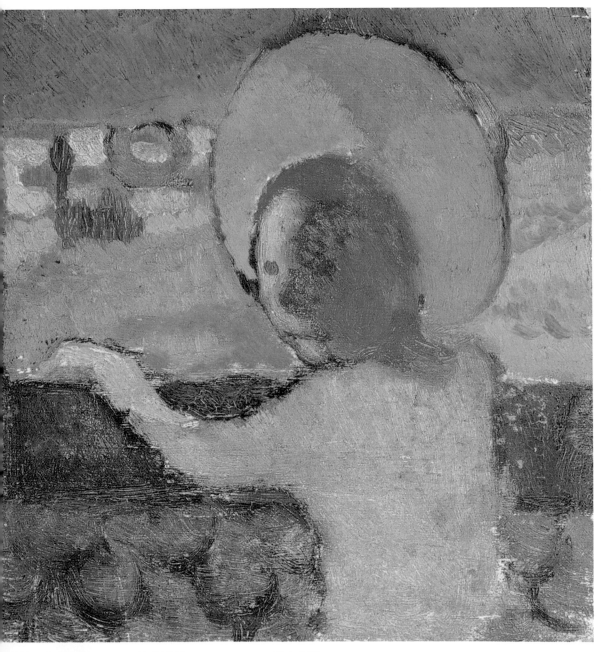

德尼　**火車窗景**　1890　油畫紙板　14.8×14.3cm　私人收藏

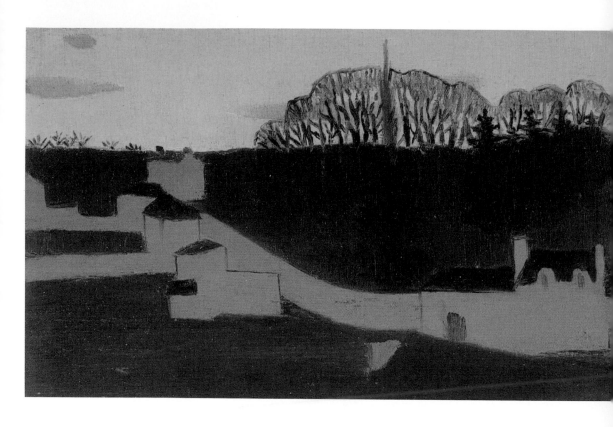

在第一次世界大戰及多次回顧展後到達頂峰。1941年，與賈克·貝爾東（Jacques Beltrand）一同獲選為繪畫與造形藝術職業籌備委員會成員，並出版《保羅·塞柳司爾，其人其作》（*Paul Sérusier, sa vie, son oeuvre*）。1943年不幸於一場車禍中辭世，享壽73歲。

德尼　**富格黃夜**
1890　油畫紙板
14.8×14.3cm
私人收藏

納比派

納比派（Les Nabis），以希伯來文字義來說，又稱先知派，為一發跡於19世紀末法國的後印象派前衛藝術運動，表現對於學院派繪畫的反動，知名成員有塞柳司爾、艾德華·威雅爾、莫里斯·德尼、皮埃爾·波納爾等人。這股藝術風潮持續至20世紀初期才漸趨式微，繼而預告之後的新藝術運動（Art Nouveau）的到來。

德尼　**神祕的收穫**
約1890
紙板、油畫畫布
74×51cm
荷蘭堤頓基金會藏
（右頁圖）

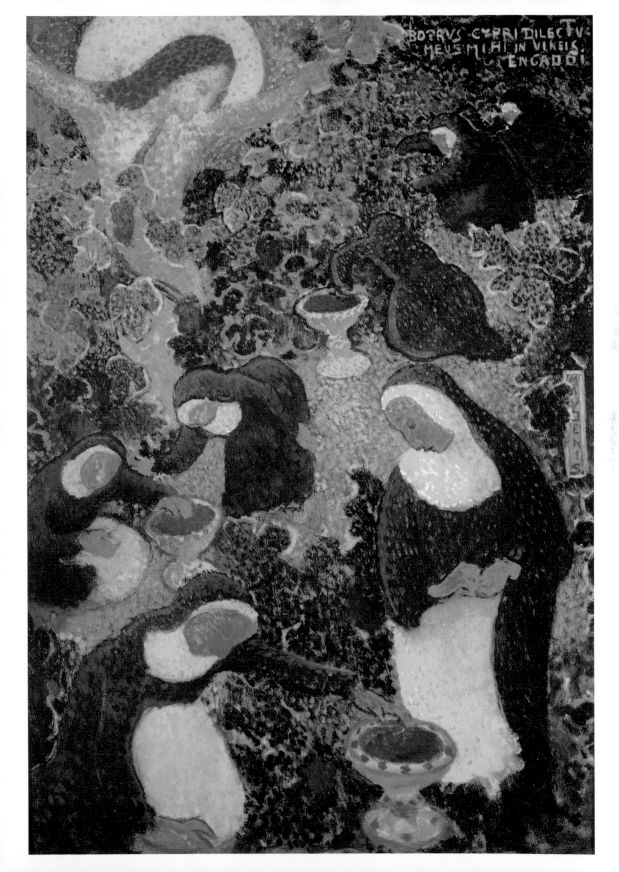

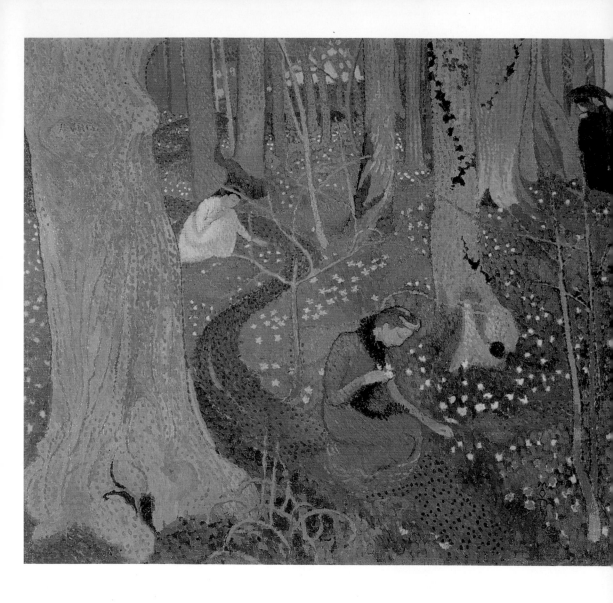

此一藝術運動起源自塞柳司爾於高更指導下所繪的〈護符〉（圖見199頁）一作，兩人於布列塔尼碰面後，高更便鼓勵塞柳司爾跳脫單純的型態模擬，改使用強烈的純色，並不畏誇張地表現自己的視野，以於作品中展現獨特的邏輯與意涵。當塞柳司爾回到巴黎後，〈護符〉便引起了朱利安學院學生針對藝術與繪畫的神聖性的激烈討論，納比派遂於此時應運而生。

　　納比派藝術於思維及精神上皆表現出強烈的野心，更代表了法國藝術向更多元的創造力開展的當代思想；在創作技巧中尋找

德尼　四月（**銀蓮花**）
1891　油畫畫布
65×78cm　私人收藏

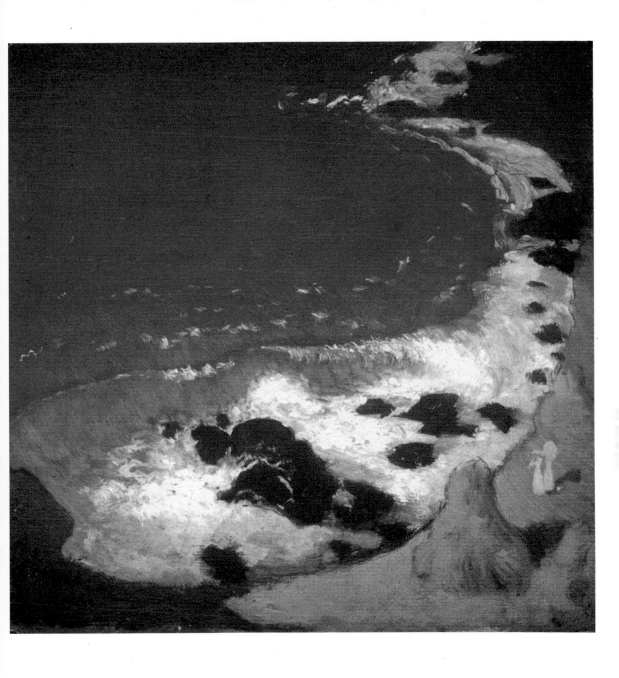

德尼　海濱（1）
1891　油畫紙板
23.8×23.9cm
私人收藏

繪畫神聖的一面，並成為推動藝術邁向新觀念的動力。其創作特色在於使用彷彿直接自顏料管中擠出的、未經調和的飽滿純色，各自不相容的色彩之間則以明度低的線條加以圍繞；缺乏透視效果，水平線被置於畫面高處，光線變化於其中則象徵著精神上的光明。藝術形態表現亦不侷限於油彩畫之中，更廣及各種裝飾彩

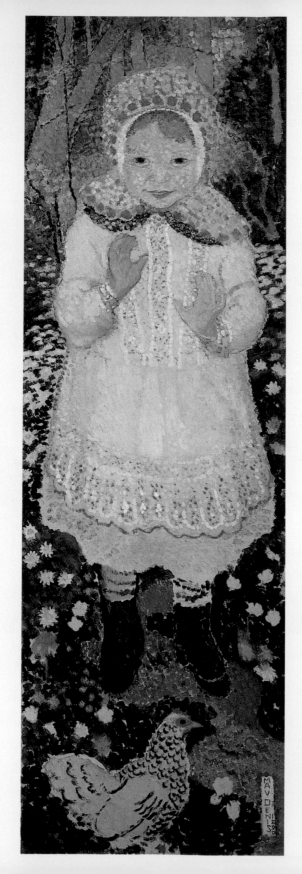

德尼　**少女與母雞**
1890
油彩畫布
134.5×42.5cm
日本國立西洋美術館藏

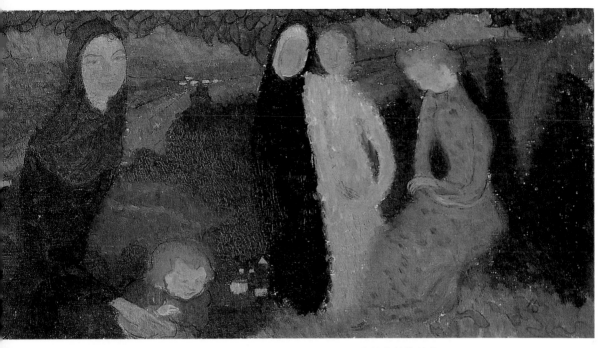

德尼　**沉思（在菲奧雷蒂）**　1891　油彩畫布　22×39cm　日內瓦現代藝術博物館藏

德尼　**孤女**　1891　油畫畫布　19×35cm　私人收藏

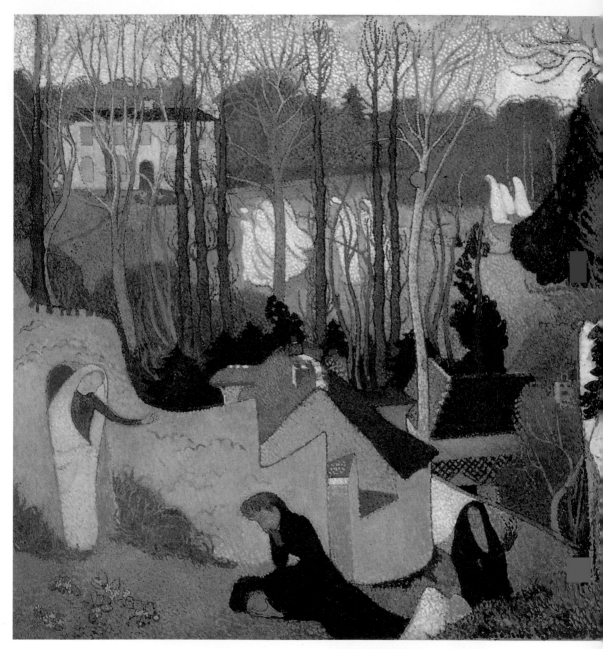

德尼　**復活節的傳說**　1891　油畫畫布　104×102cm　美國芝加哥藝術學院藏

德尼　**姐妹**　1891　油畫畫布　41.5×33.5cm　荷蘭阿姆斯特丹梵谷美術館藏

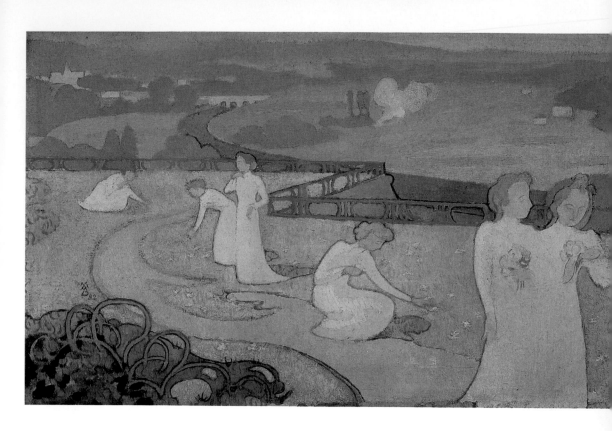

繪形式，如彩繪玻璃、掛毯、劇院裝飾畫，甚至書籍插畫、海報等。

美好的表率（1889-1897）

　　「『愛』是我的繪畫的第一階段，對女人與孩童之美所產生的讚歎，是內隱的熱情。我只有這麼點能耐，但又如何？只消能真實表達情感即足夠了。」莫里斯・德尼在回憶其創作之初時這麼說到。1890年初期，德尼始出現明確的風格轉變，此期間的創作不僅是風格的鍛鍊，更是理論層面的深入探究。德尼認為外在面貌的蒙蔽會使我們難以探尋更為深層的真實，而藝術在其中則以自己的方式表達、發揮最大的影響。

　　期間創作的〈橘色的基督〉與〈彌撒〉兩幅作品中可直接看見高更的影響，複雜的操作手法融合了皮埃爾・普維・德・夏凡

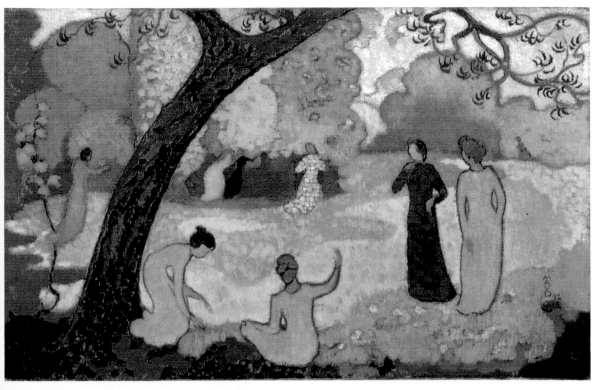

德尼　**七月**（女孩閨房裝飾畫）　1892　油畫畫布　38×60cm　科隆私人收藏

德尼　**橘色的基督**　約1890　私人收藏

德尼　**彌撒**　約1890　私人收藏

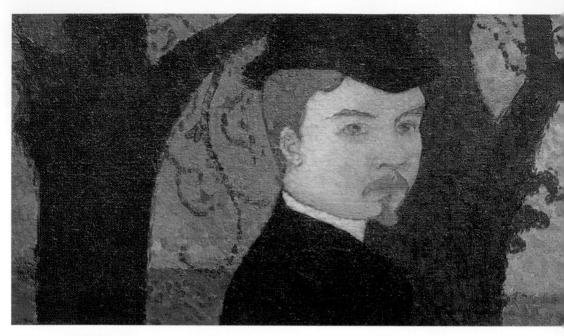

德尼　**樹下的畫家自畫像**　約1891　油畫畫布　21.5×80cm　私人收藏（下圖為局部）

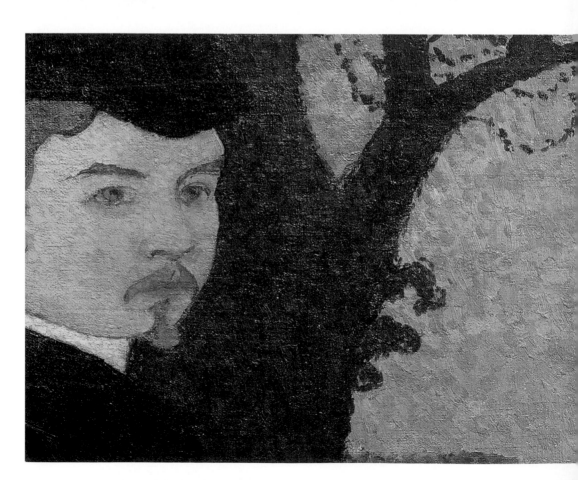

德尼　**睡著的女人與奇異的樹林**　1892　油畫畫布　43×53cm　私人收藏

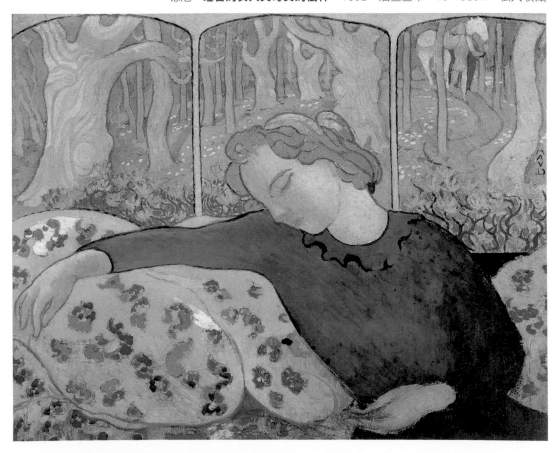

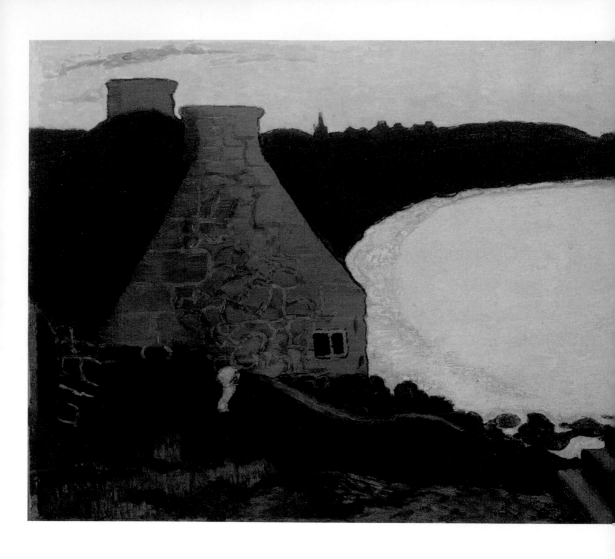

德尼
黃色的布列塔尼風景
1892前　油畫紙板
23.8×23.9cm
私人收藏

尼及安吉利科的技巧，最後再加上一點當代特色，創造出如同日本版畫般的效果，隨後一系列的作品亦呈現出如是特色，構圖時常出人意料，例如引用如日式多幅聯作的概念形成的巨型作品即為一例。德尼亦常以非寫實手法表現人物，布景相對人物來說又呈現一種微小模型般的奇異感，整幅作品彷彿一個被以原始手法架構而起的「箱子」，承載畫面中的人與物；包含將地平線至於高處、被壓縮的中景等特色，處處皆可見日式繪畫的遺風。即使在極為狹窄、壓抑的空間內也仍可發現對細節詳盡描繪，絲毫不苟且，如從〈果園中的聰明童女〉背景中樹幹之間望去，童女梳妝的背影、往後蔓延的小路皆清晰可見。比起強而有力的直線，

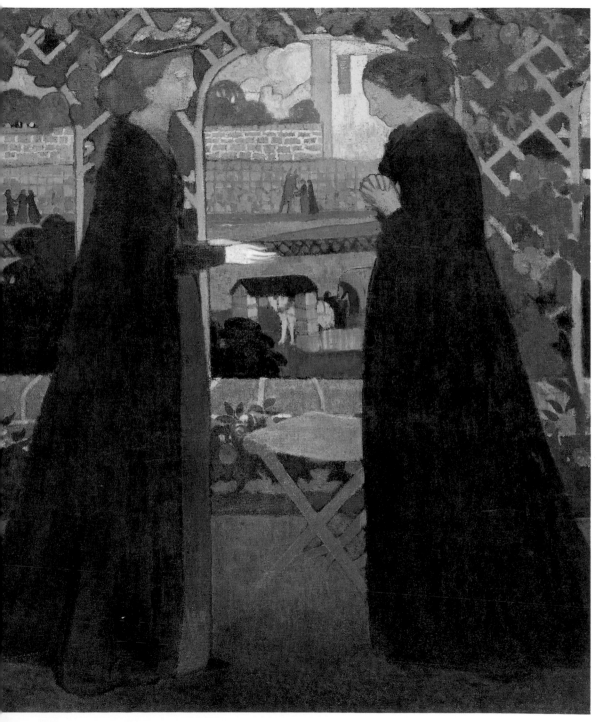

德尼　**會面**　1892　油畫畫布　103×93cm

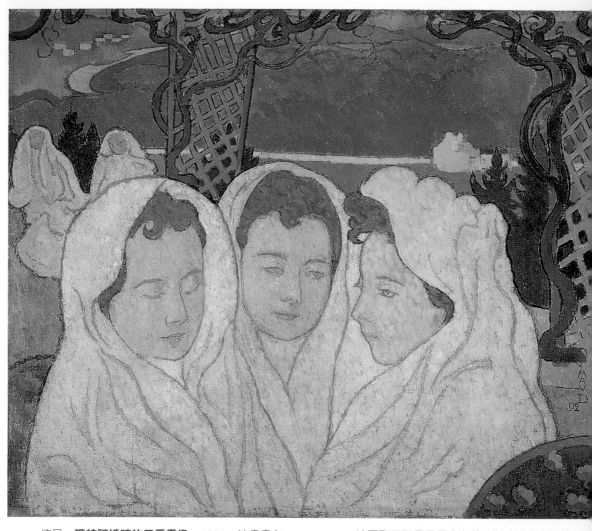

德尼　**瑪特訂婚時的三重畫像**　1892　油畫畫布　37×45cm　法國聖日爾曼昂雷省立莫里斯德尼美術館藏

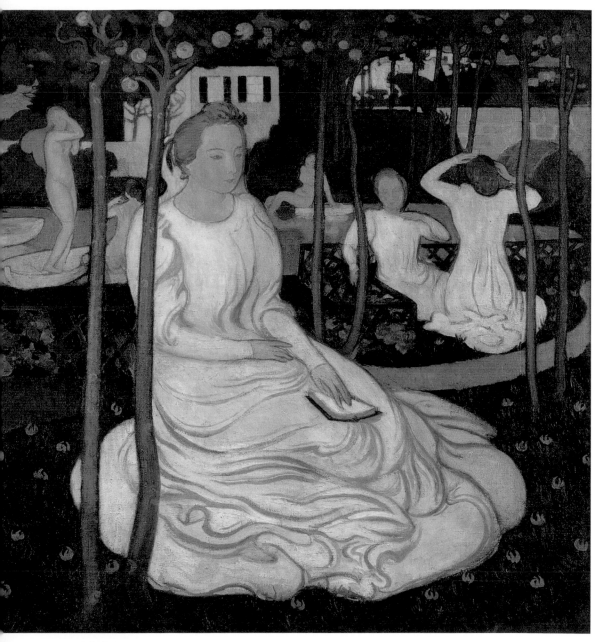

德尼　**果園中的聰明童女**　1893　油畫畫布　105×103cm　巴黎丹尼爾・瑪朗格藏

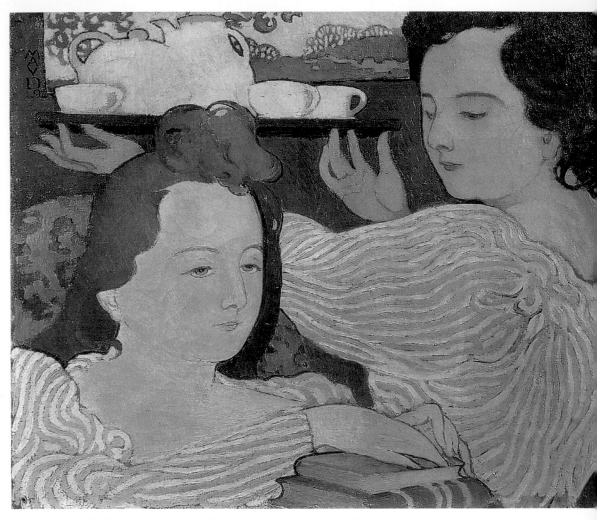

德尼　**神祕的諷諭畫**　1892　油畫畫布　46×55cm　私人收藏

德尼　**修院旁的果園**　1892　鑲框油畫紙板　57×47cm　德國諾伊斯克雷蒙塞斯美術館藏（右頁圖）

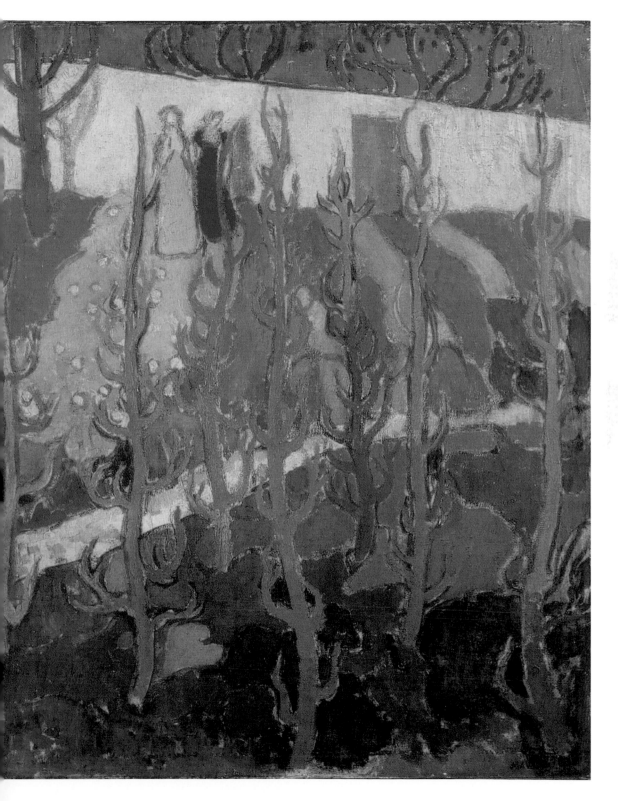

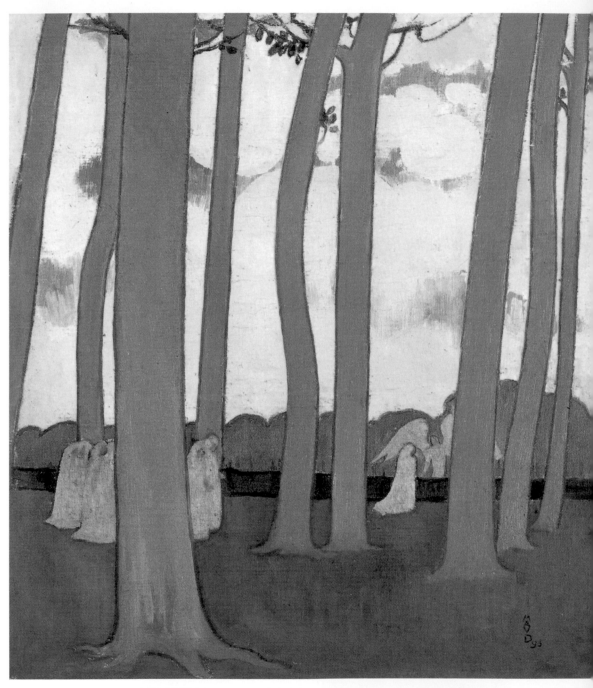

德尼　**林間的隊伍（綠色的樹木）**　1893　油畫畫布　171.5×137.5cm　巴黎奧塞美術館藏

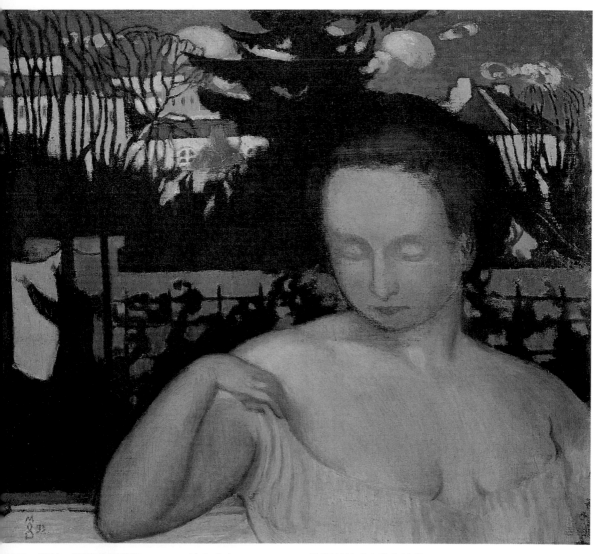

德尼　**瑪特・姆莉艾的肖像**　1893　油畫畫布　45×54cm　莫斯科普希金美術館藏

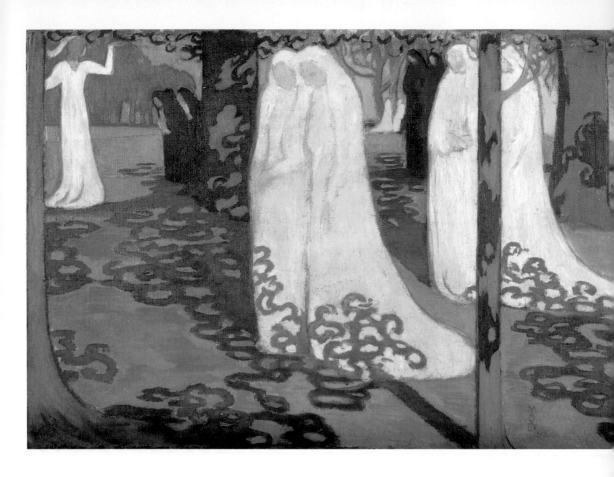

莫里斯‧德尼對阿拉伯式紋樣的喜愛於此畫中更是清晰可見，而這些線條被用以切割畫面，使全作產生一種均質感，是德尼將高更、貝爾納的「分隔主義」（Cloisonnism）渡化為自己特色而產生的一種創作方式。此種分隔主義形式創作旨在強調容易被忽略的細節，如〈佩勞－圭勒克競渡〉一作中船桅上變形為圖騰的蟲跡飾，對應盪漾的水而產生連續性，角落的簽名式亦帶有濃厚的裝飾意味。

　　後來德尼短暫地接觸到了新印象派藝術，並學習高更的漸層色技巧，產生出極富合諧性的霧面質感，明亮且雅致。因此德尼此時期的作品，依畫題而言並非著力於追求呈現傳統繪畫定義之下的特定「主題」，而是以穿梭其中的音樂性，串聯起各種元素。畫中女人的形象皆源自於第一任妻子──瑪特‧姆莉艾，她

德尼
樹下的復活節隊伍
1892　油畫畫布
56×81cm
彼得‧馬力諾藏

德尼
阿拉伯式花飾天頂畫
1892　紙板、油畫畫布
235×172cm
法國聖日爾曼昂雷省立
莫里斯德尼美術館藏
（右頁圖）

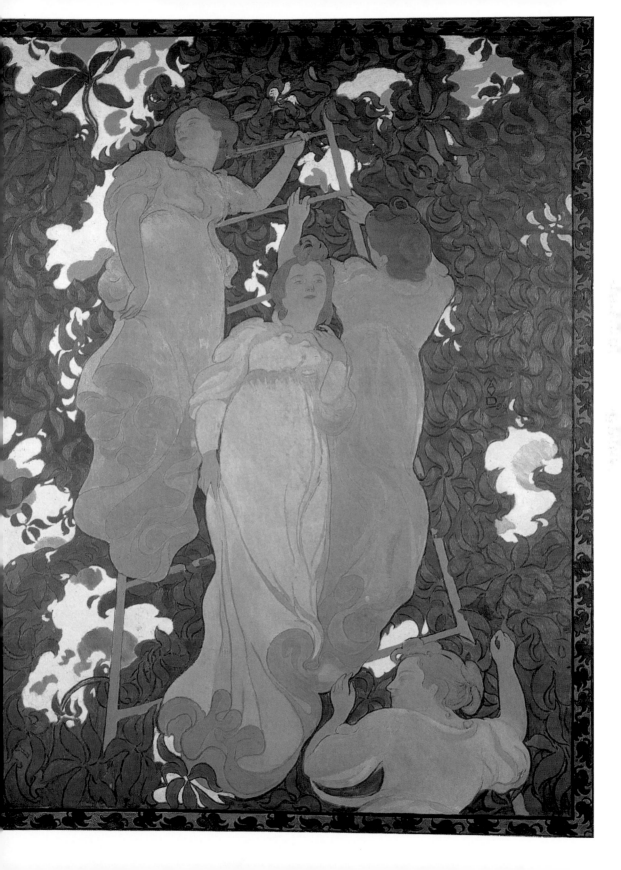

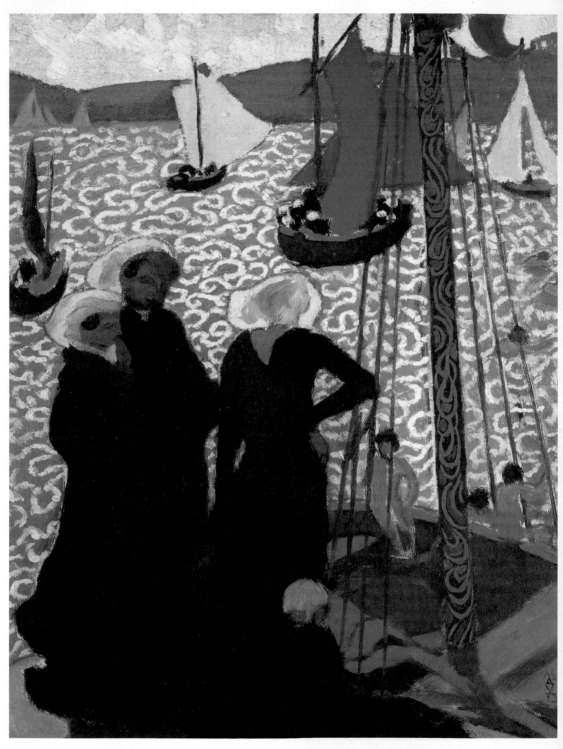

德尼　**佩勞－圭勒克競渡**　約1892　鑲框油畫紙板　42.2×33.5cm
法國坎佩爾美術館藏，現寄存於奧塞美術館（右頁圖為局部）

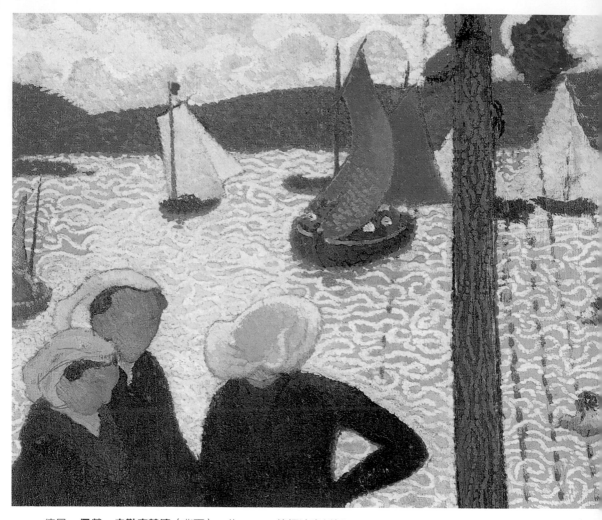

德尼　**佩勞－圭勒克競渡**（背面）　約1892　鑲框油畫紙板　42.2×33.5cm
法國坎佩爾美術館藏，現寄存於奧塞美術館

德尼　**不要觸摸我，因為我還沒升到天父那裡去**　約1892　鑲框油畫紙板　34×26.5cm　私人收藏（右頁圖）

44

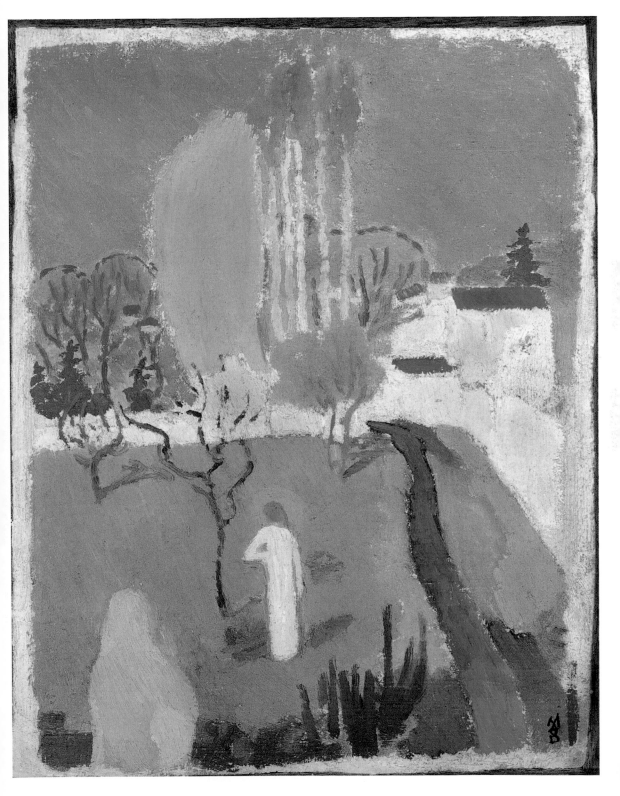

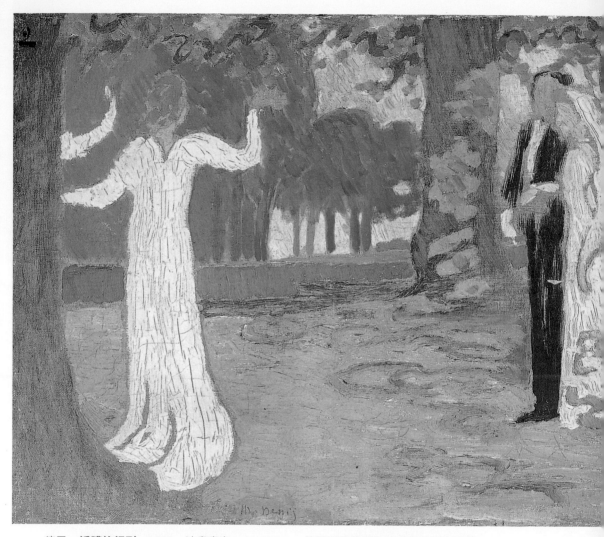

德尼　**婚禮的行列**　1892　油畫畫布　26×63cm　俄羅斯聖彼得堡艾米塔吉美術館藏

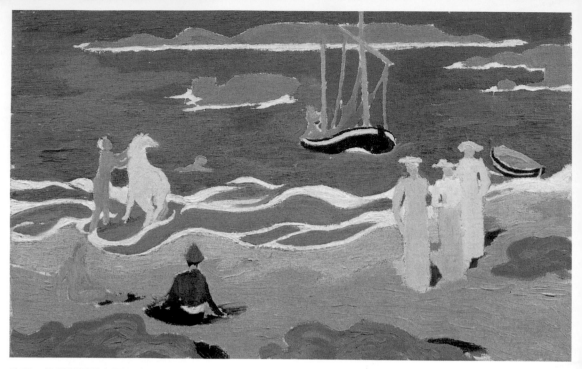

德尼　**他們見到仙女們上岸**　約1893　油畫畫布　25×40.5cm　私人收藏

德尼　**黃色的帆船**　1893　紙上水粉彩貼於紙板　79×50cm　法國聖日爾曼昂雷省立莫里斯德尼美術館藏（右頁圖

德尼　**結婚進行曲**　1894　油畫畫布　24×40cm　露西・奧堆（Lucile Audouy）藏

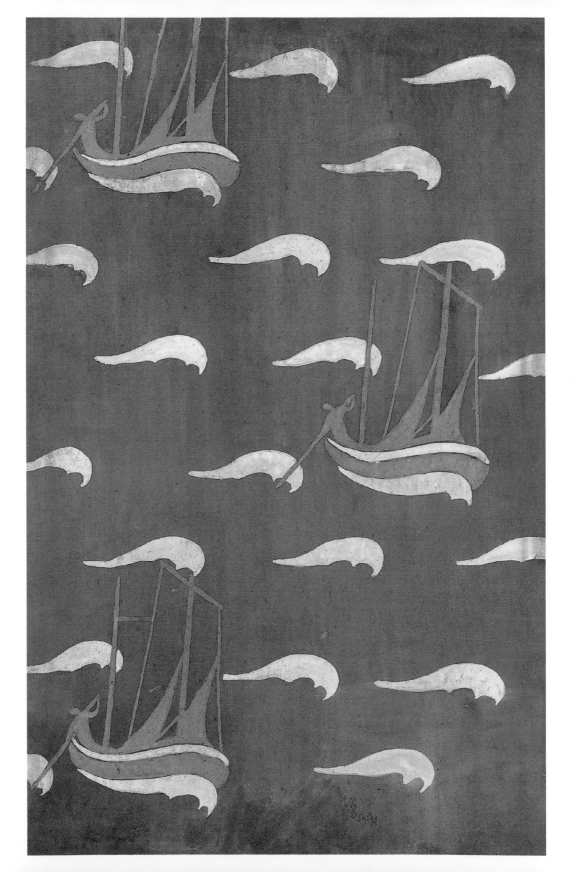

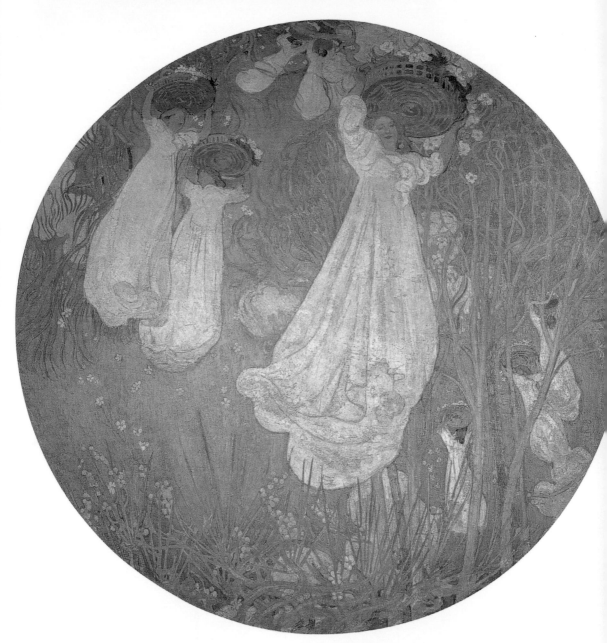

德尼　**四月**　1894　油畫畫布　直徑200cm　私人收藏

德尼　**雅各與天使的格鬥**　約1893　油畫畫布　48×36cm　約瑟夫·維特茲藏（右頁圖）

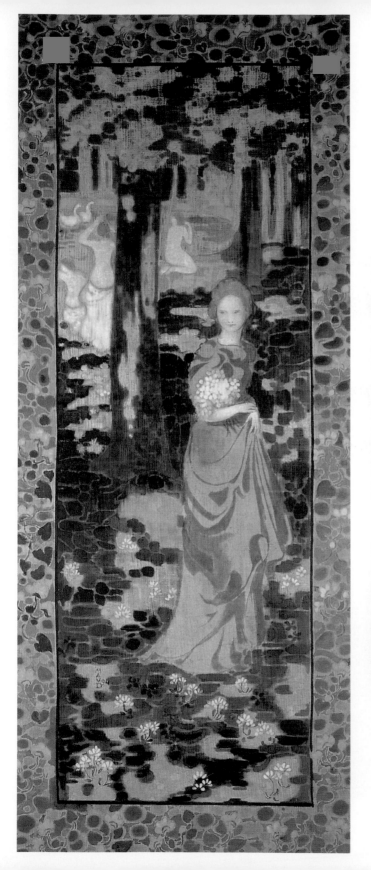

德尼 〈春天的森林〉習作
1894 油彩畫布 44×16cm
私人收藏

德尼 春天（掛毯仿繪）
1894 油畫畫布 230×100cm
私人收藏（左圖）

德尼 〈秋天的森林〉習作
1894 油彩畫布 44×16cm
私人收藏

德尼 秋天（掛毯仿繪）
1894 油畫畫布 230×100cm
私人收藏（右圖）

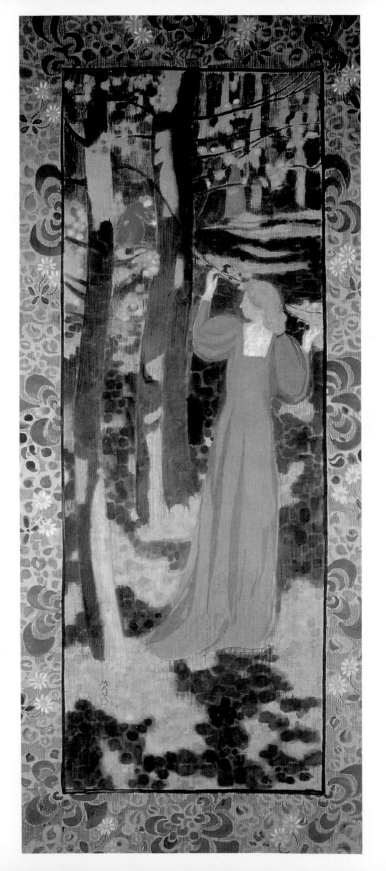

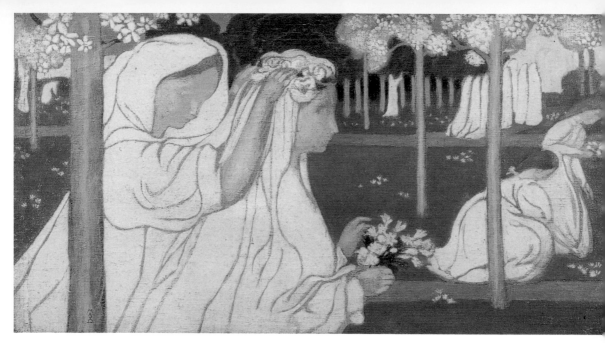

德尼　**花束**　1895　油畫畫布　50×90cm　私人收藏

德尼　**復活節清晨**　1894　油畫畫布　74×100cm　法國聖日爾曼昂雷省立莫里斯德尼美術館藏

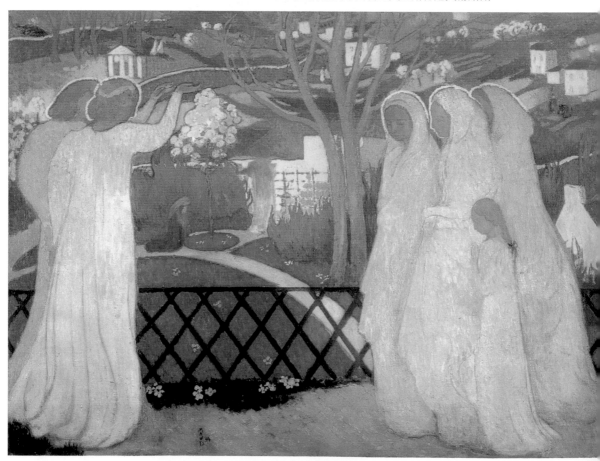

德尼　**耶穌受難像**
1894　油畫畫布
131×61cm
私人收藏

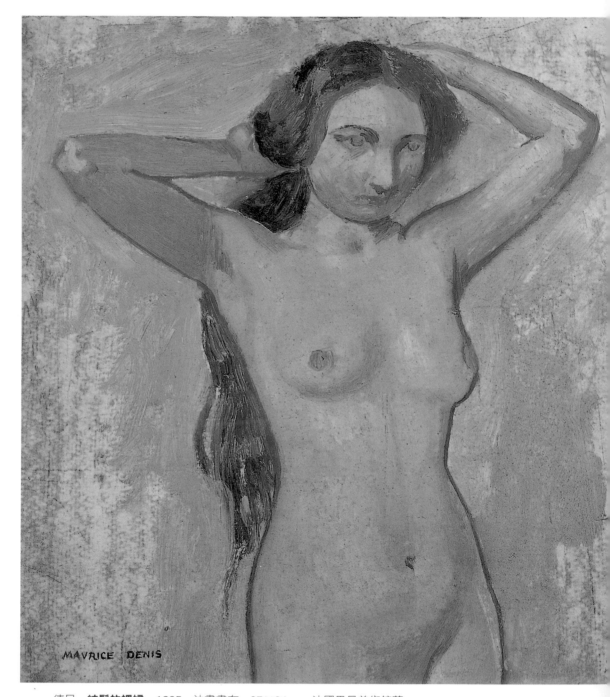

德尼　**結髮的裸婦**　1895　油畫畫布　27×24cm　法國里昂美術館藏

的面容　
來源。　
性的作　
方則又

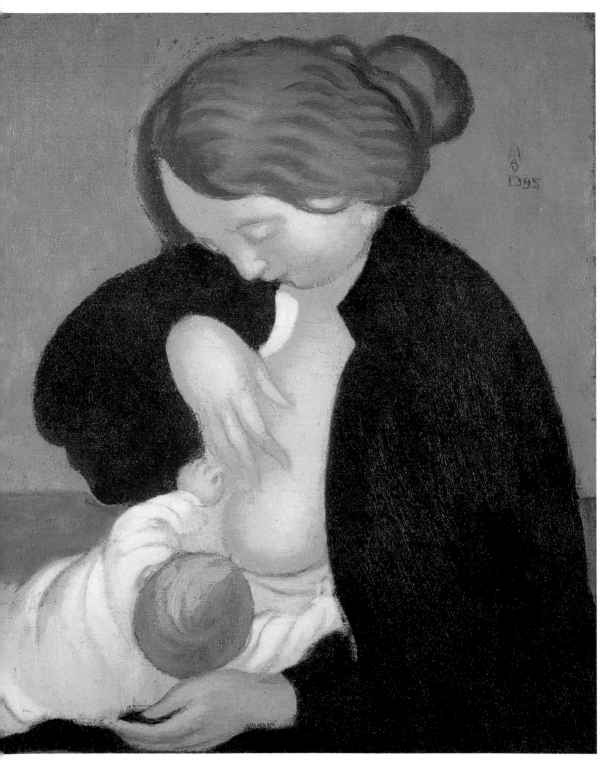

德尼　**著黑色短上衣的母親**　1895　油畫畫布　47×39cm　巴黎霍普金斯－古斯托畫廊藏

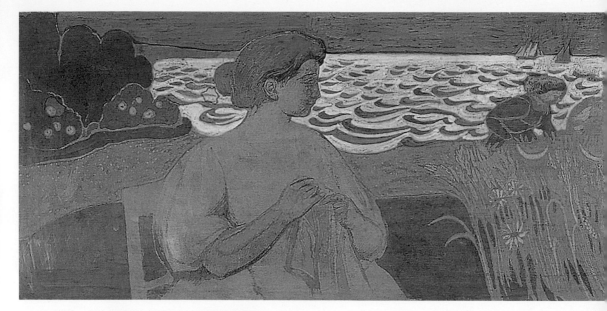

德尼　**女人的愛與生活A──海邊的縫紉女**　約1897-1899　畫布、膠彩　53×232cm
法國聖日爾曼昂雷省立莫里斯德尼美術館藏

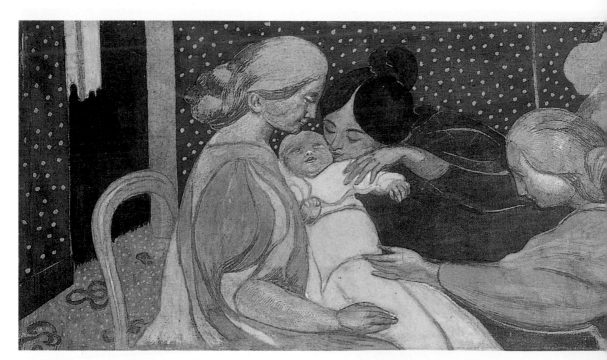

德尼　**女人的愛與生活B──誕生**　約1897-1899　畫布、膠彩　53×196cm
法國聖日爾曼昂雷省立莫里斯德尼美術館藏

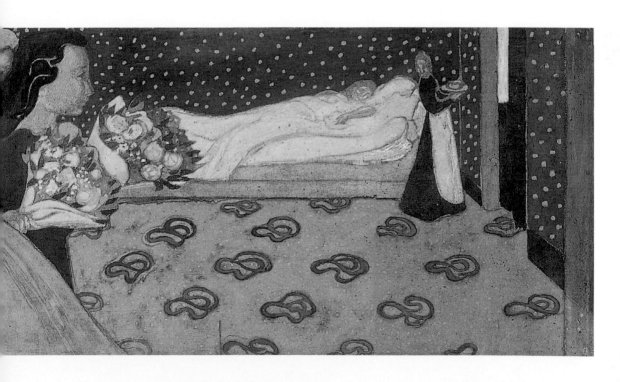

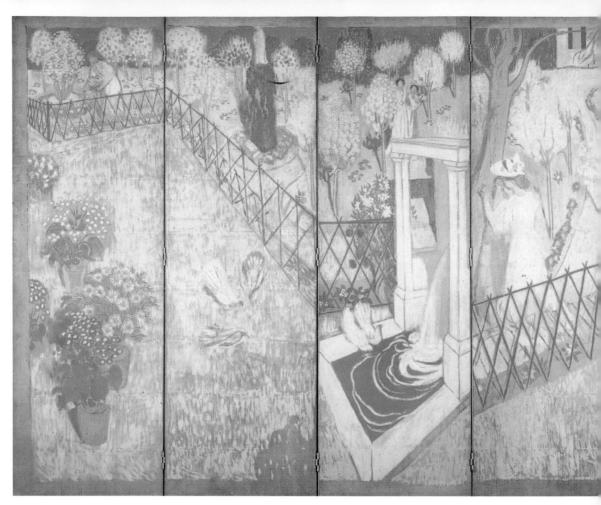

德尼　**有白鴿的屏風**　約1896　油畫畫布　165×54cm　私人收藏

德尼　**女人的愛與生活C──山羊群**　1897-1899　畫布、膠彩　43×96cm　私人收藏

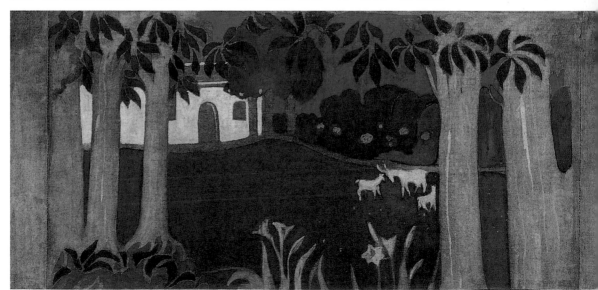

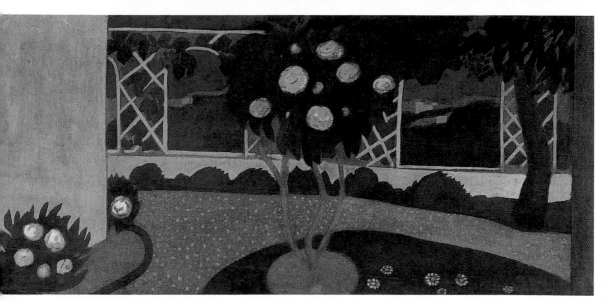

德尼　**女人的愛與生活D──白玫瑰**　1897-1899　畫布、膠彩　43×96cm　私人收藏

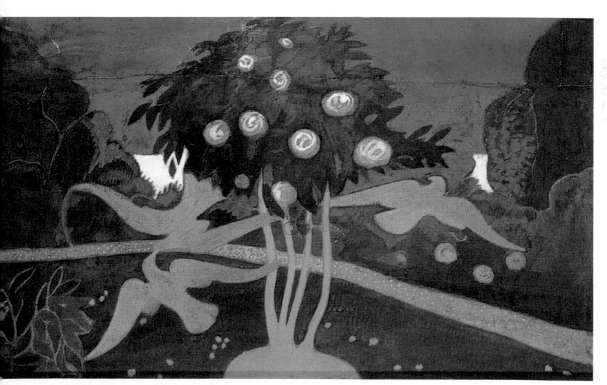

德尼　**女人的愛與生活E──白鴿**　1897-1899　畫布、膠彩　53×53cm　私人收藏

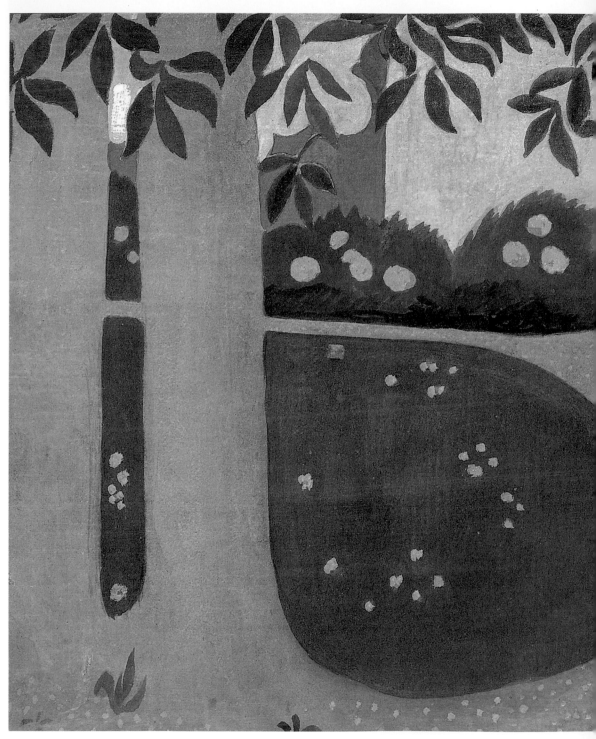

德尼　**女人的愛與生活F──兩棵栗子樹**　1897-1899　畫布、膠彩　53×53cm　私人收藏
德尼　**伊凡・勒羅的三個姿態**　1897　油畫畫布　170×110cm　私人收藏（右頁圖）

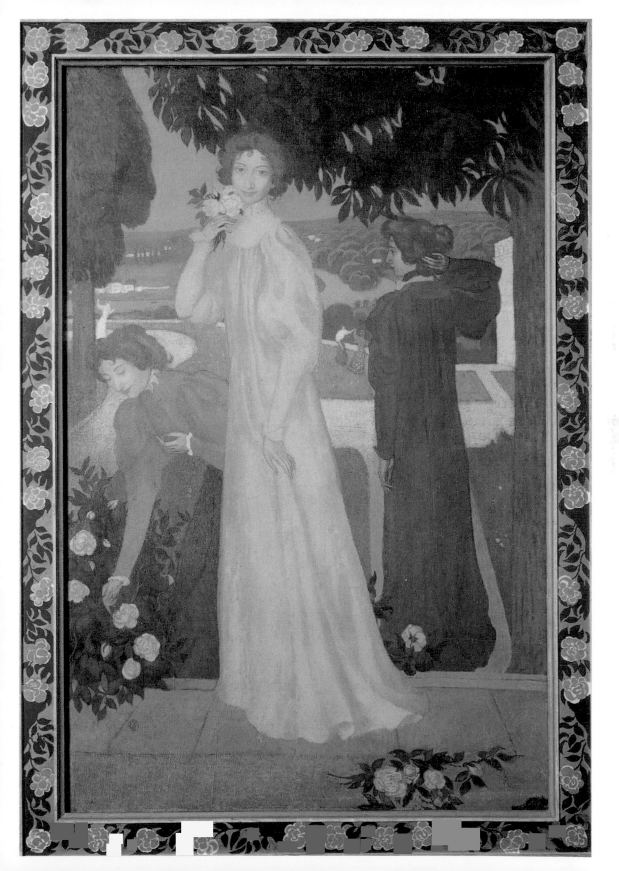

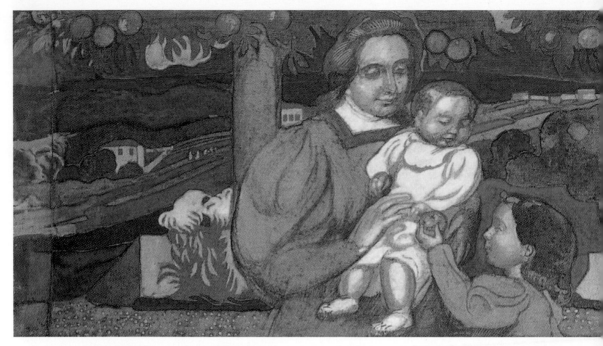

德尼　**水果（嬰兒期）**　1897/99　膠畫　53×200cm　法國德尼美術館藏

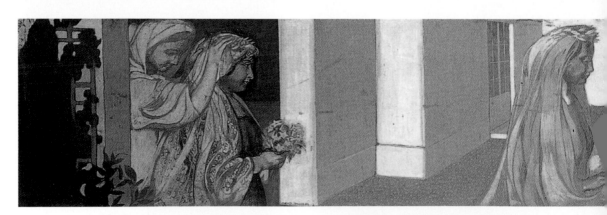

德尼　**天使報喜（婚姻）**　1897/99　膠畫　53×341cm　法國德尼美術館藏

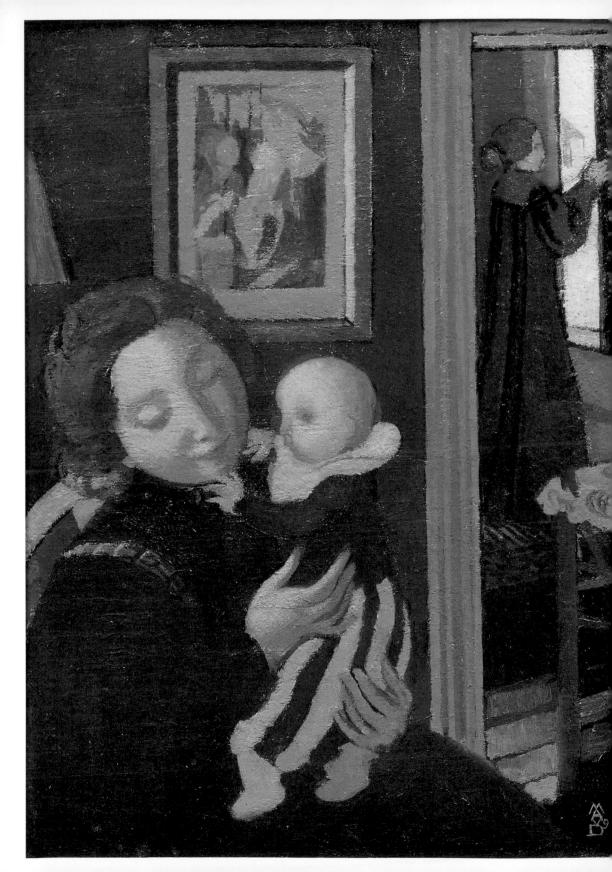

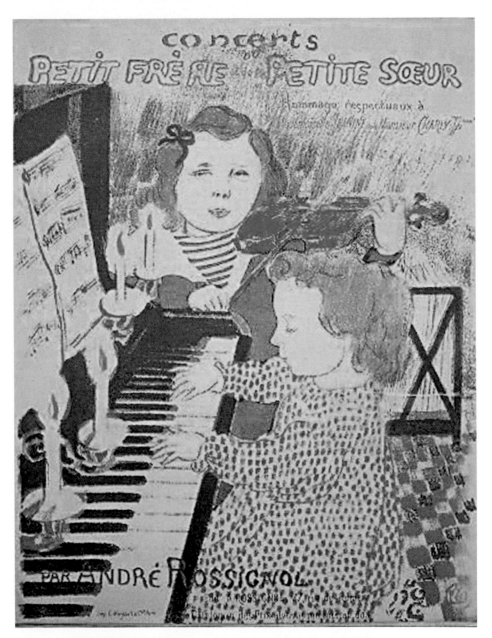

德尼　《小朋友的演奏會》樂譜封面　1899　彩色石版印刷　私人收藏

德尼　**穿藍褲的小孩**　1897　油彩畫布　52.5×39.2cm　巴黎奧塞美術館藏（左頁圖）　75

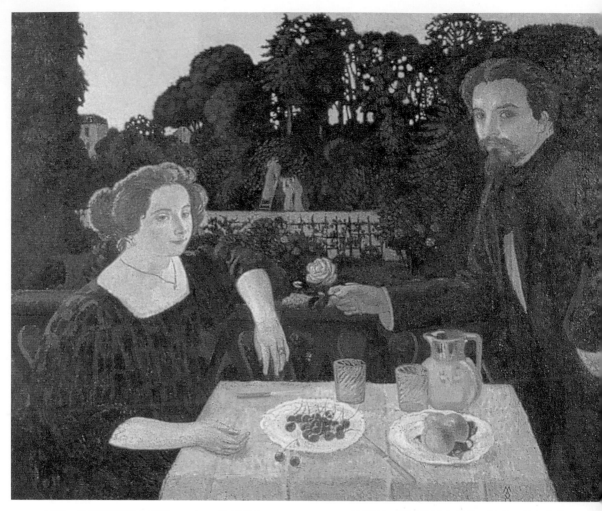

德尼　**庭院中的點心時光**　1897　油畫畫布　100×120cm　法國聖日爾曼昂雷省立莫里斯德尼美術館藏

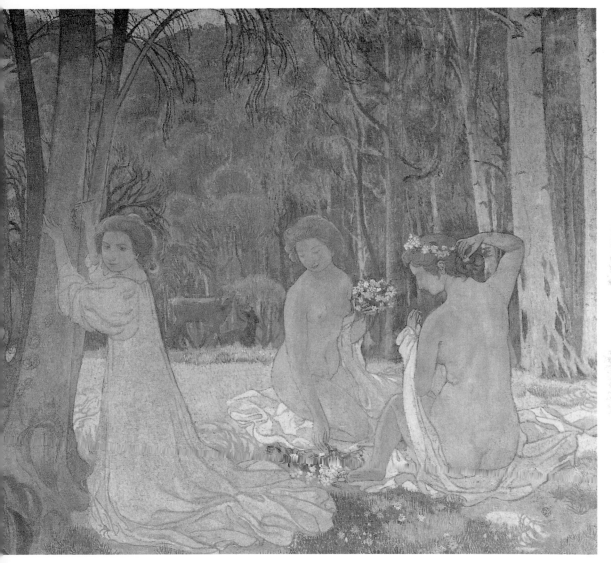

德尼　**女人與春天大地**（又稱〈**神聖的樹林**〉）　1897　油畫畫布　157×179cm

這些作品到底是屬世俗的抑或宗教的範疇？從德尼於1886年1月5日於自行出版的《日報》（*Journal*）中寫到：「繪畫就是一種宗教性的藝術形式」即可得到解答，自15歲起開始虔心天主教，德尼的作品即自對宗教的虔敬出發，追求靜謐、神聖的氛圍，從對宗教的虔敬擴展至對藝術之愛，「美好表率的先知者」也為納比派揭開扉頁。

德尼
人像與春景（局部）
1897　油畫畫布
157×179cm
俄羅斯聖彼得堡艾米塔吉
美術館藏

新式的古典主義（1898-1918）

德尼心中對於宗教的微妙情感在1898年有了劇大的轉變，是年他於梵蒂岡親見了拉斐爾的作品，心中產生強烈的震盪，並出

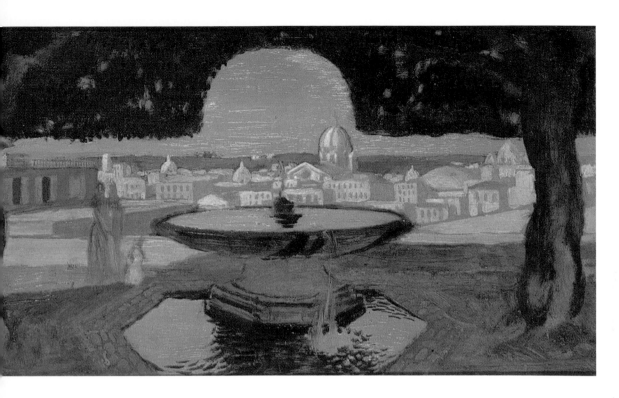

德尼　**梅第奇莊園噴泉**
約1898
紙上油彩、紙板
25.5×45.5cm
法國博韋市瓦茲省省立
美術館藏

現改變的想法：跳脫感覺主義、消弭過多對於當下情緒的描繪，並創造永恆；而這樣的認知轉變所昭示的則是朝向古典風格的回歸。

　　德尼於此時所繪的初期代表作即是小幅油畫作品〈梅第奇莊園噴泉〉，以羅馬的梅第奇莊園（Villa Medici）前的噴泉為描繪樣本由來已久，尤以1820年柯洛（Jean-Baptiste Camille Corot）的作品影響德尼最深，以至促使其自身於1898至1930年間八次以此題創作。此座醒目的噴水池的描繪，對於德尼來說有著重要的象徵意涵，思考著全新改變的必要，以古典主義的基本思維取代情感取向的經驗論，「……這座討喜的噴水池被柔和的陰影環繞著，柯洛的噴泉呀！於梅第奇莊園前，啊！印象派理論與古典技法在那兒交會了，多麼地令人激動呀！」德尼於著作中曾經寫到。該幅作品畫面左右對稱，中心聚焦於由樹木形成的拱腹，呼應著近景中噴泉淺盤所形成的弧線；無單一光源的全亮畫面亦襯著噴泉中的水與遠方紮實的建築群，不苟的畫面與印象派中常見

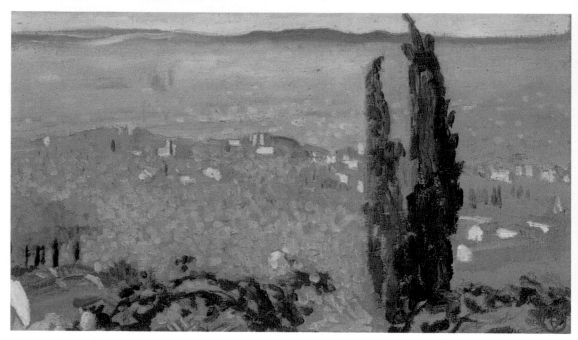

德尼　**自菲耶索萊望去的風景**　1898　油畫紙板　22×37.5cm　私人收藏

德尼　**梅第奇莊園噴泉**（局部）　約1898　紙上油彩、紙板　25.5×45.5cm　法國博韋市瓦茲省省立美術館藏
（下圖、右頁圖）

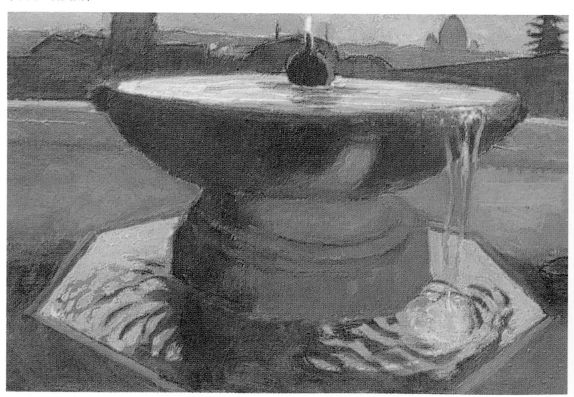

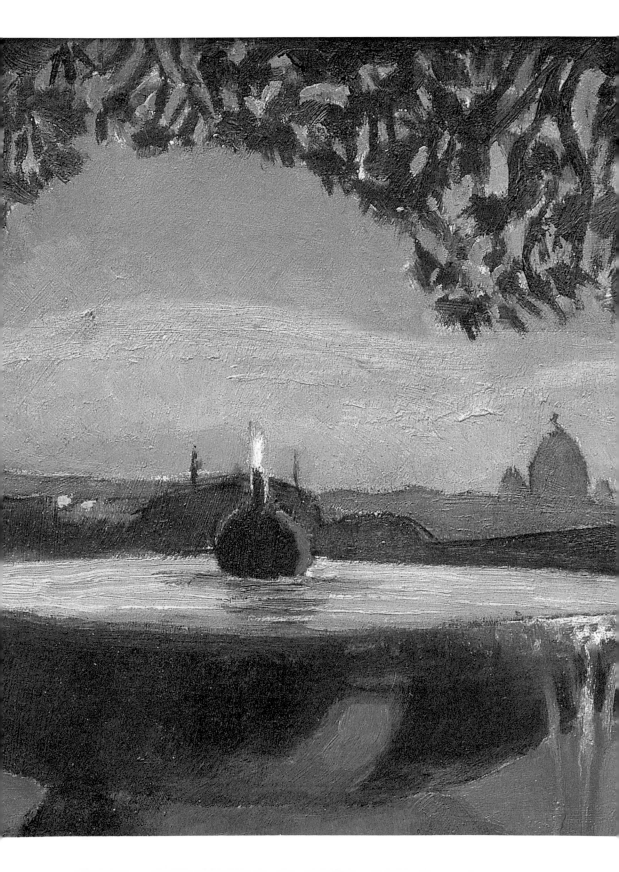

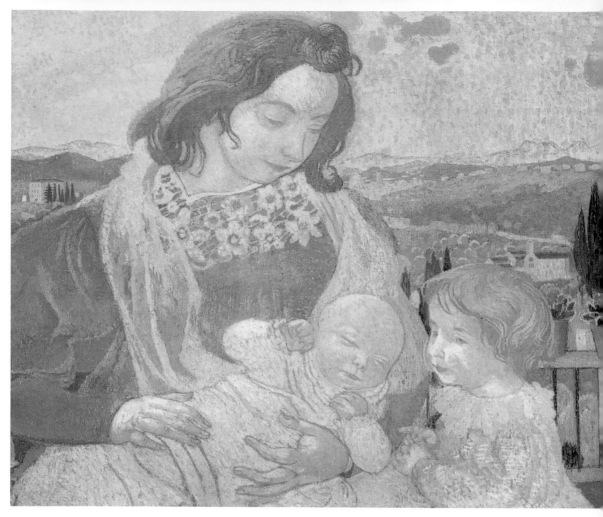

德尼　**菲耶索萊聖母**　1898　油畫畫布　60×73cm　荷蘭海牙私人收藏

德尼　**菲耶索萊附近風景**　約1898　油畫紙板　18.3×41.2cm　慕尼黑新繪畫陳列館藏

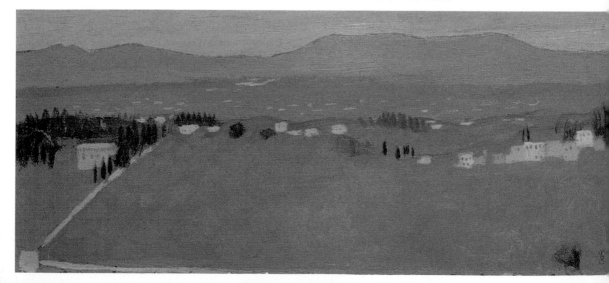

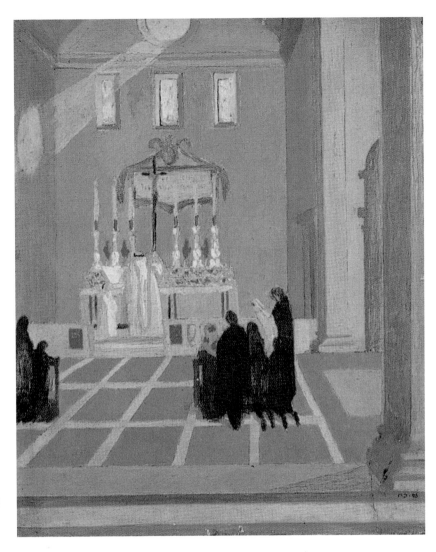

德尼
菲耶索萊巴狄亞修院彌撒
1898 油畫紙板
41×33cm 私人收藏

的、如虹一般的特殊色彩效果有所區別，古典技法隨處可見。

「新式古典主義」的名稱設定主要是為了與藝術史上習稱的新古典主義有所區隔，而德尼對於新式古典主義的詮釋也以〈塞尚頌〉與〈讓孩子親近我〉等作立下基石；具代表性的人物、整齊勻稱的架構都使這兩幅畫成為不朽之作。

〈塞尚頌〉為向納比派致敬之作，採用傳統畫家群像構圖，同樣的構圖亦可見於方丹－拉圖爾（Fantin-Latour）作於1864年的〈向德拉克洛瓦致敬〉。此種構圖法在呈現畫家們的樣貌之

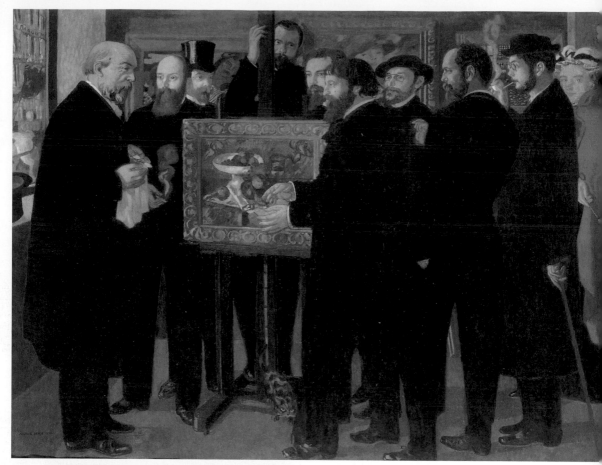

德尼　**塞尚頌**　1900　油畫畫布　180×240cm
巴黎奧塞美術館藏（右頁圖為局部）

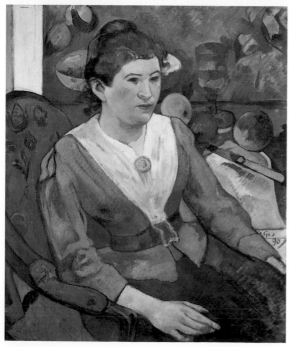

高更　**有塞尚靜物畫的婦人像**　1890　油彩畫布
65×55cm　芝加哥藝術協會藏

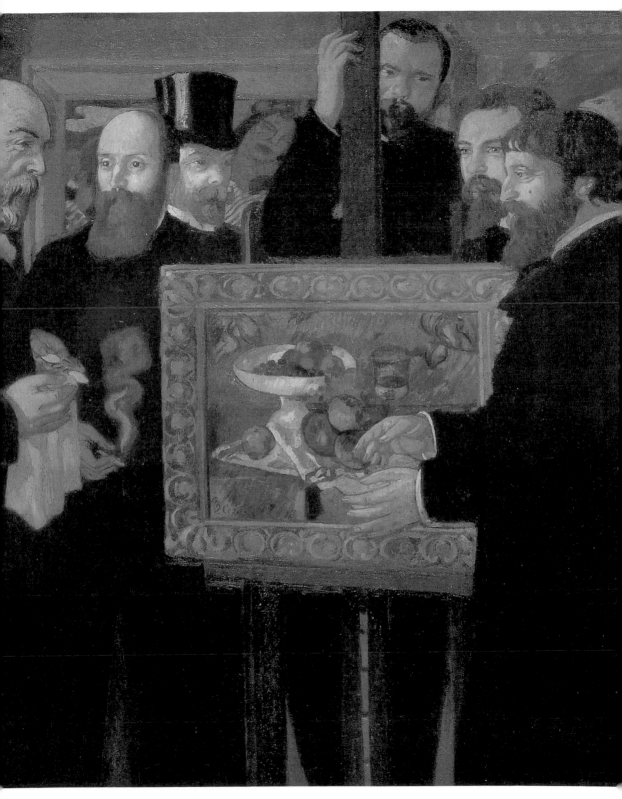

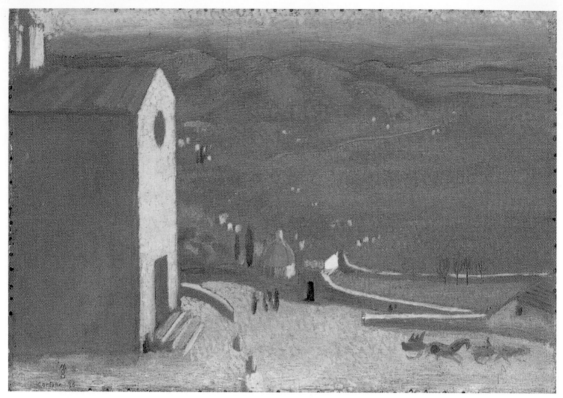

德尼　**科爾托納景色**　1898　油畫紙板　25.3×36.1cm　慕尼黑新繪畫陳列館藏

德尼　**羅馬競技場**　約1898　油畫紙板　20.5×33.5cm　私人收藏

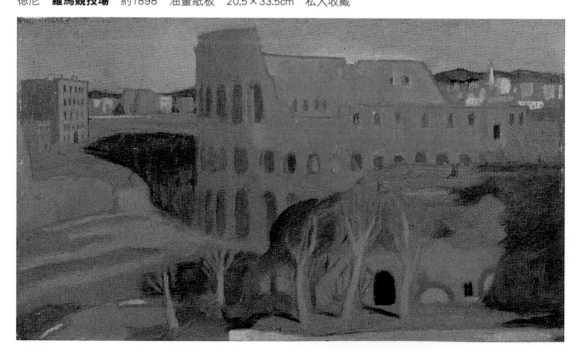

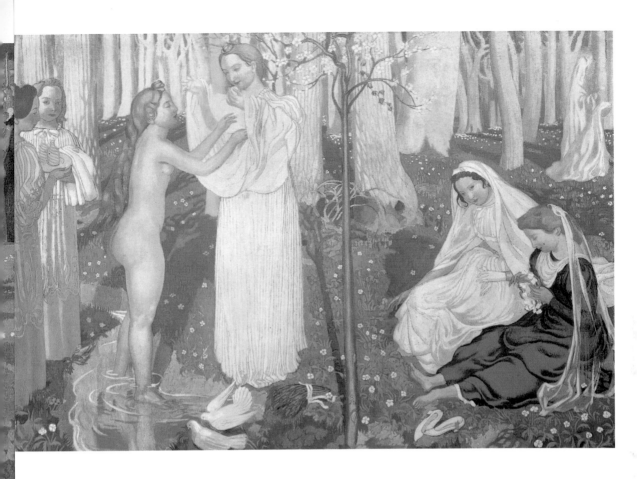

德尼　**女人與丁香**
1898　油畫畫布
163.5×77cm
德國諾伊斯克雷蒙塞斯
美術館藏

餘，更呈現出深刻的意涵，繪者摒棄贅飾，使畫面比起人像畫反
而更近似靜物作品，肅穆感倍增。德尼的〈塞尚頌〉一作計畫始
於1898年，原先用意僅在於聚集納比派巨頭及其他德尼所欣賞的
畫家，記錄下他們於畫商佛拉德（Ambroise Vollard）所開設的藝
廊中聚會的情景，然後來因轉而重新探究古典主義遂又融合其特
色，成為今日所見之〈塞尚頌〉。畫面由左至右依序為有現代藝
術啟蒙者之稱的法國畫家魯東（Odilon Redon）、威雅爾、莫雷里
歐（Mellerio）、佛拉德、德尼、賽柳司爾、朗松、魯塞爾、波納
爾，以及瑪特・德尼。正中間的塞尚畫作濃縮著所有畫家的情感
與注意力，人物與景物的擺放位置亦絕非偶然，德尼以畫家們背
後、佛拉德持續出售的作品來對照具有光明前景的塞尚的作品。
畫架底部的三花貓則與〈朗松夫人與貓〉一作之中的貓應為同一
隻，使畫面更顯生動。其中尺幅巨大、色彩濃厚、帶有象徵性、

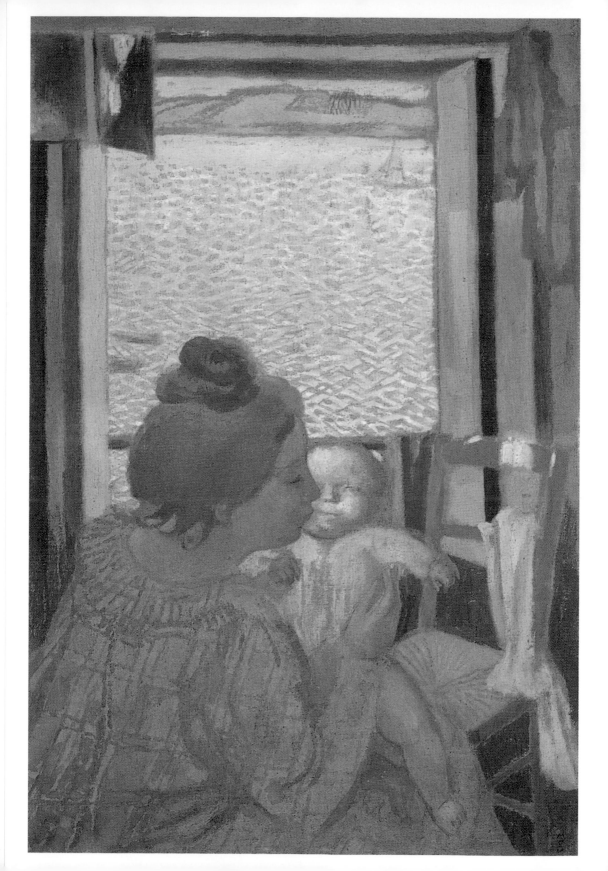

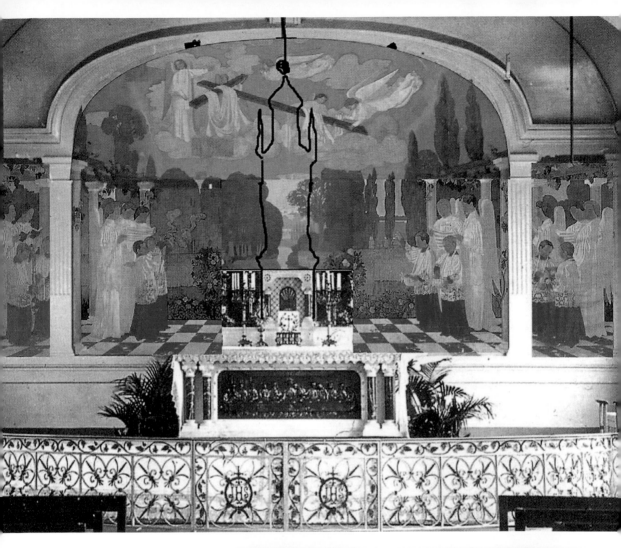

德尼　**享天福**　1899　油畫畫布
巴黎裝飾藝術博物館藏（上圖）

德尼　**享天福C──風景**　1899
油畫畫布　115×164cm
巴黎裝飾藝術博物館藏（右圖）

德尼　**窗前的母親**　約1899
油畫畫布　70×46cm
巴黎奧塞美術館藏（左頁圖）

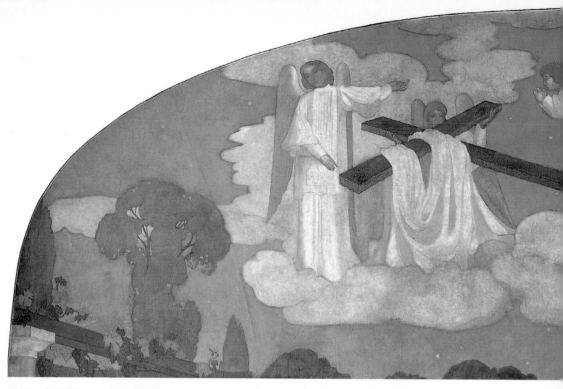

德尼　**享天福F──光榮十字聖架**　1899　油畫畫布　220×597cm　巴黎裝飾藝術博物館藏

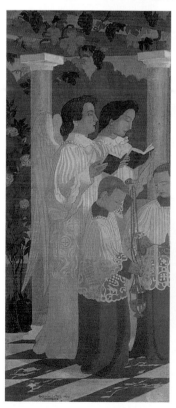

德尼　**享天福A──準備香爐**　1899
油畫畫布　250×115cm　巴黎裝飾藝術博物館藏

德尼　**享天福B──天使與提香爐的孩子**　1899
油畫畫布　225×225cm　巴黎裝飾藝術博物館

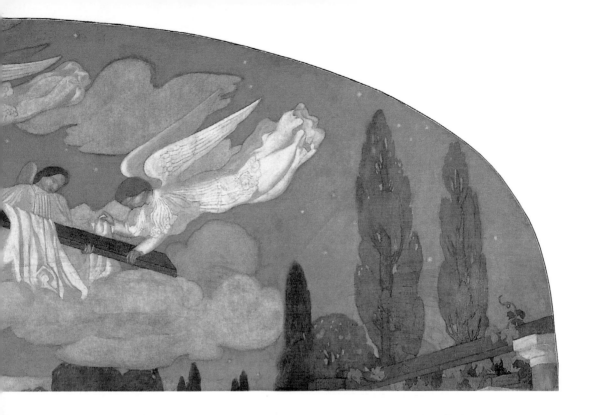

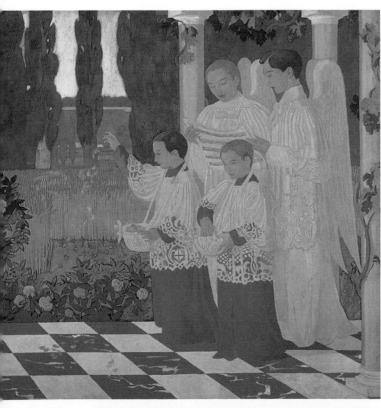

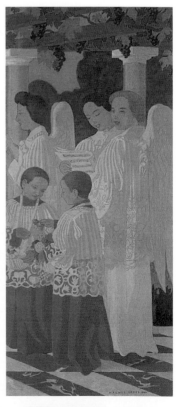

尼　享天福D──天使與拋花瓣的孩子　1899
畫畫布　225×225cm　巴黎裝飾藝術博物館藏物館藏

德尼　享天福E──準備花籃的孩子　1899
油畫畫布　250×115cm　巴黎裝飾藝術博物館藏

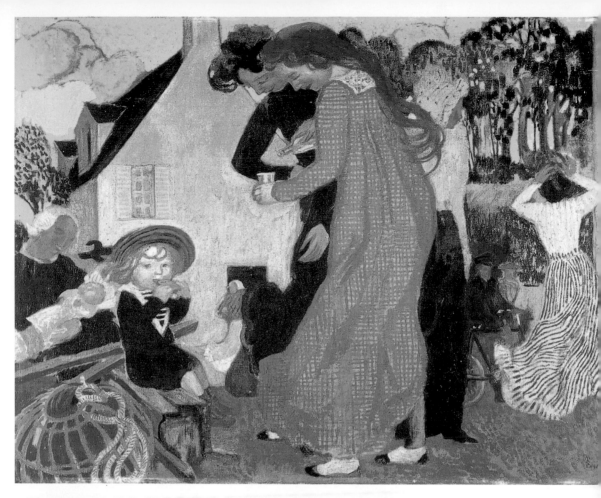

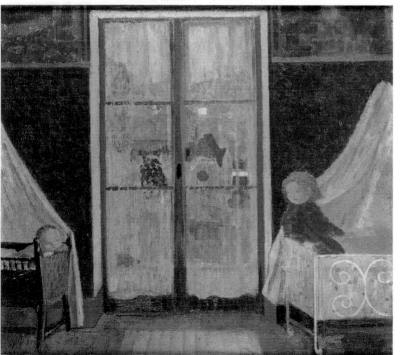

德尼 **點心時間** 1899-1900
油畫畫布 74×97cm
私人收藏，現寄存於英國倫敦
國家美術館

德尼 **孩子的臥房** 約1900
油畫畫布 44×50cm 私人收藏
（左圖）

德尼 **斯波萊托景色** 1904
油畫紙板、畫布 34×67cm
巴黎貝雷藝廊藏（右頁上圖）

德尼 **造訪紫色臥房** 1899
油彩畫布 46×55cm
巴黎貝雷藝廊藏（右頁下圖）

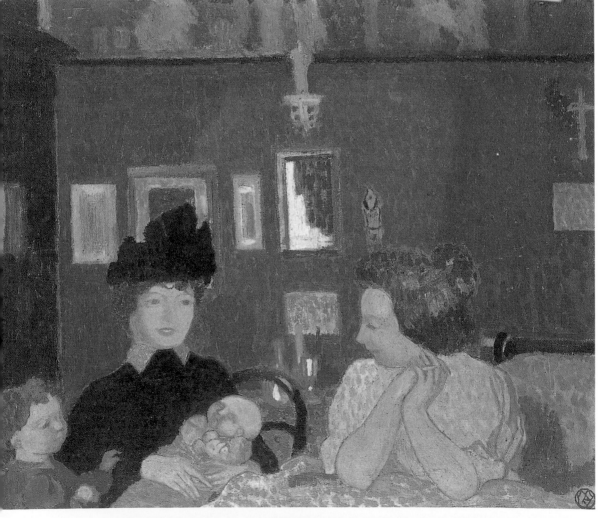

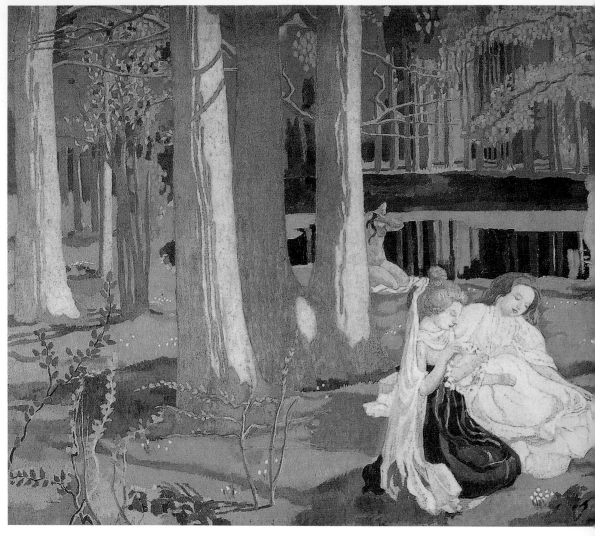

德尼　**羽球遊戲**　1900　油畫畫布　127×301cm
巴黎奧塞美術館藏

德尼為《**耶穌基督仿製作品集**》所作之木刻板畫，
完成於1903年，現由私人收藏。（左圖）

德尼　**牧羊人**　1909　油畫畫布　97×180cm
莫斯科普希金美術館藏（右頁下圖）

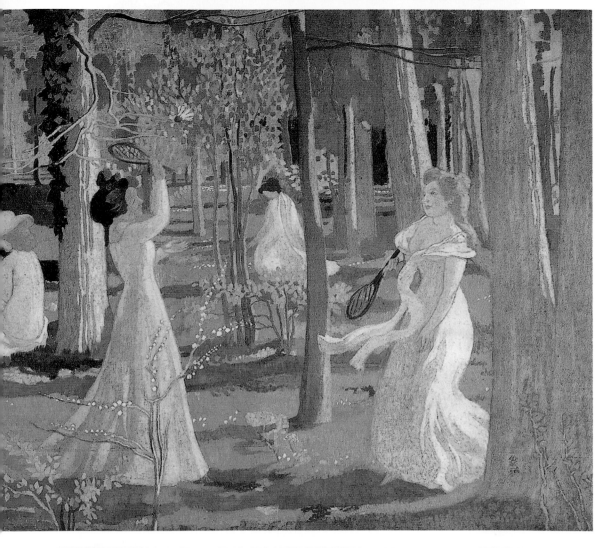

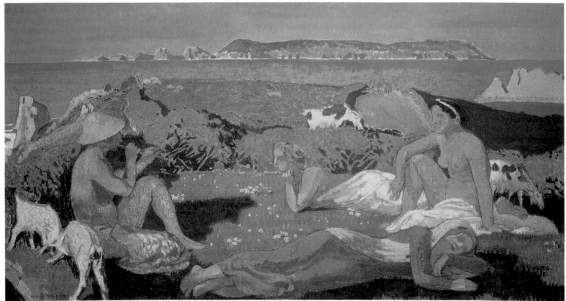

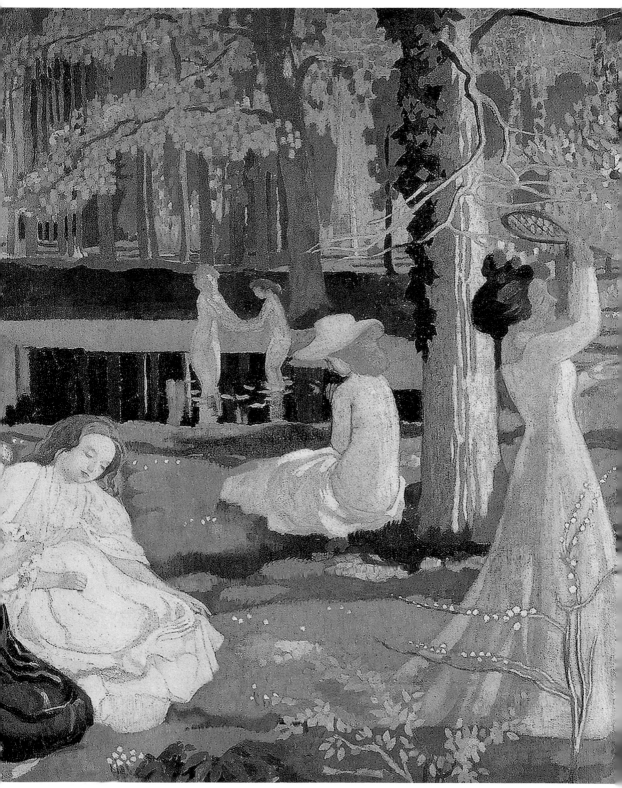

德尼　**羽球遊戲**（局部）　1900　油畫畫布　127×301cm　巴黎奧塞美術館藏

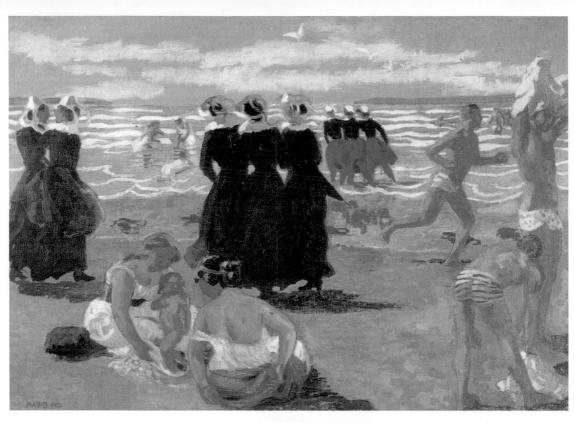

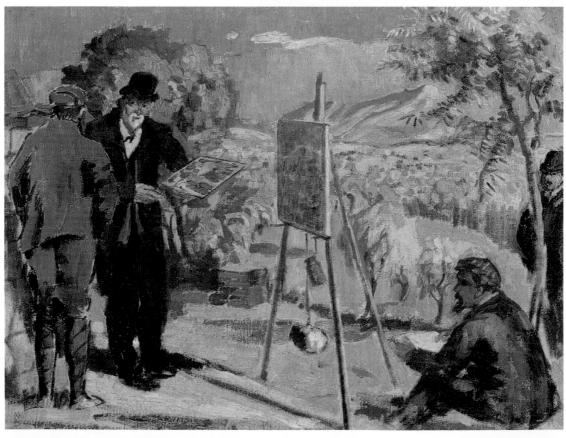

德尼　**吉代地方的神聖春日**　1905　油畫紙板　39×34cm　美國巴恩斯基金會藏

德尼　**聖安拉波露海水浴場**　1905　油畫畫布　82×116.5cm　私人收藏（左頁上圖）
德尼　**訪塞尚**　1906　油畫畫布　851×64cm　私人收藏（左頁下圖）

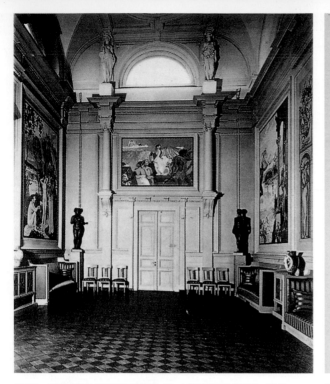

伊馮・莫羅索夫宅邸音樂廳內的〈**普賽克的故事**〉壁畫、德尼的彩繪陶瓶，以及阿里斯蒂德・麥約的雕塑作品。

德尼為但丁的《**新生**》所製之木刻板畫，完成於1907年，現由私人收藏。

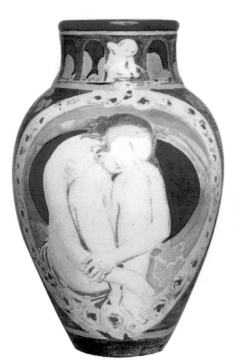

德尼　**彩繪花瓶：浴女坐像**
1910　釉陶　54×35.5cm
俄羅斯聖彼得堡艾米塔吉美術館藏

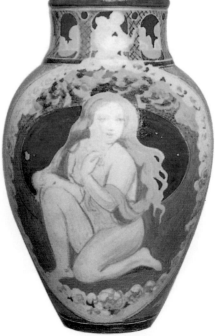

德尼　**彩繪花瓶：浴女蹲坐像**
1910　釉陶　54×35.5cm
俄羅斯聖彼得堡艾米塔吉美術館藏

德尼　**花朵彩繪門框**
1909　油畫畫布
228.5×19.6cm
俄羅斯聖彼得堡艾米塔吉
美術館藏（右頁左二圖）

德尼　**跳舞的女子們**
1905　油彩畫布
147.7×78.1cm
日本國立西洋美術館藏
（右頁右圖）

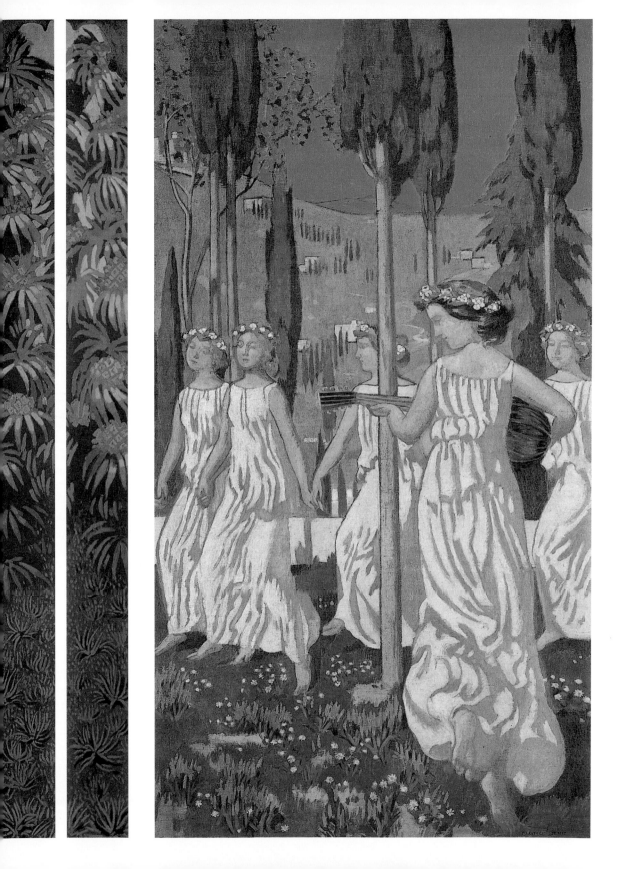

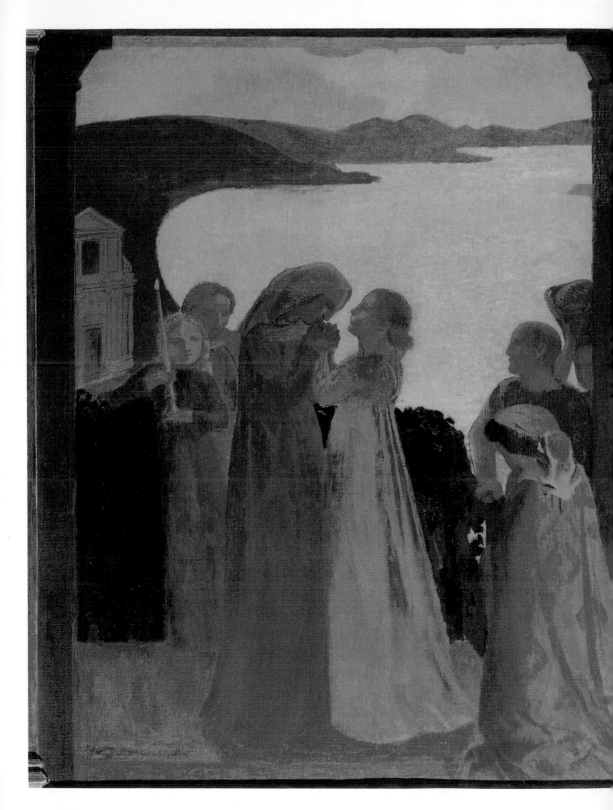

德尼
有手推車的修院一景
1911　油畫畫布
131×181cm
法國南特美術館藏

德尼　**聖母讚歌**　1909
油畫畫布　130×104cm
私人收藏（左頁圖）

整齊均勻的構圖、具代表性的人物與場所等皆為融合新式古典主義與納比派特色的最佳例證。

　　作於1900年的〈讓孩子親近我〉表現出耶穌基督身著司祭袍親吻孩子，人物或踞暗處、或浸潤於陽光之中，被樹葉間透下的光線照亮了面容的人們無不呈現出安詳、靜謐的氛圍，帶給畫面一種特殊的明亮感，進而成為德尼創作的特色之一。整體結構緊密之中又稍顯凌亂，使人聯想到春天的繽紛，不僅止於視覺，更甚為聽覺與觸覺上的，觀者彷彿能夠聽見孩童的嬉笑或感受到徐徐拂過的微風，再度為繪畫象徵主義做了最佳的例證。創作此畫

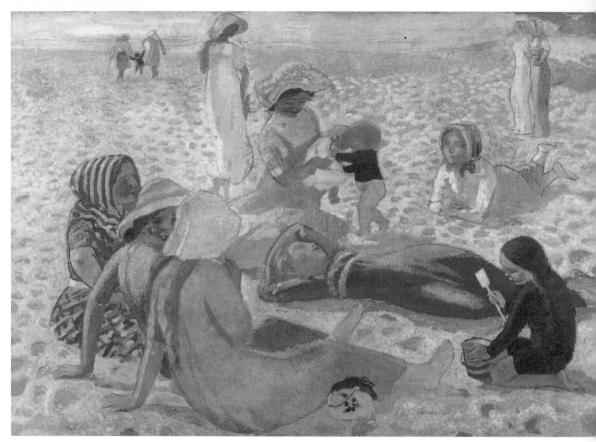

德尼　**男孩與沙灘**　約1911　油畫畫布　76×115cm　德國諾伊斯克雷蒙塞斯美術館藏（右頁圖為局部）

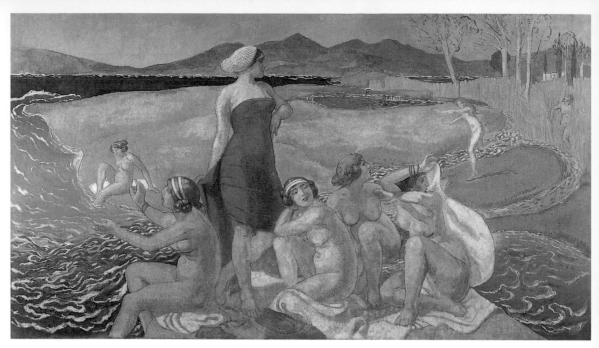

德尼　**甦醒的尤里西斯**　1914　油彩畫布　160×285cm　私人收藏

德尼　**海邊的女人**　1911　油畫畫布　116×157.2cm　美國巴恩斯基金會藏

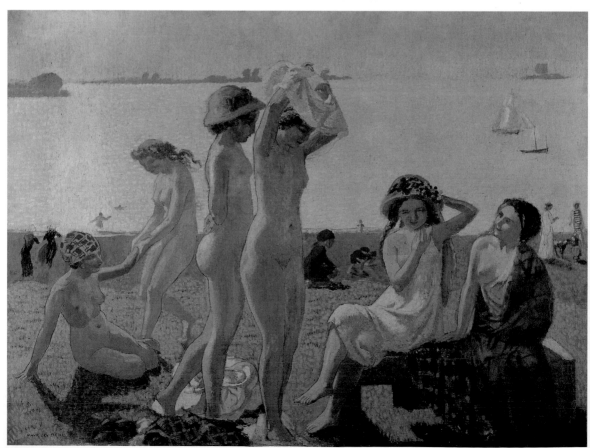

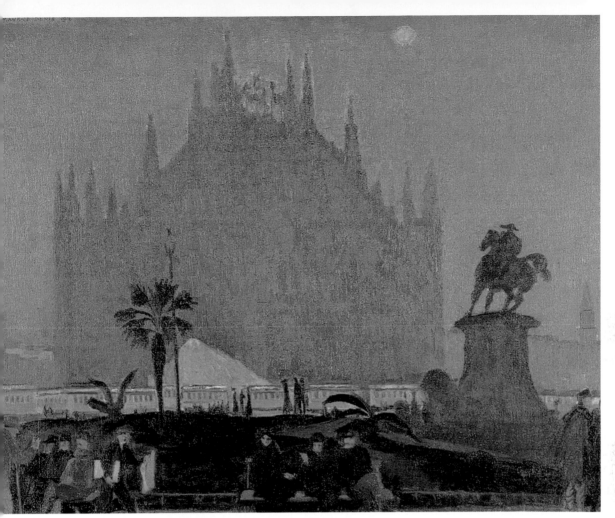

德尼　**米蘭，勝利之夜**　1916　油畫畫布　66×82cm　私人收藏

德尼　**洗衣女工的遊戲**　1914　油彩畫布　160×386.1cm　私人收藏

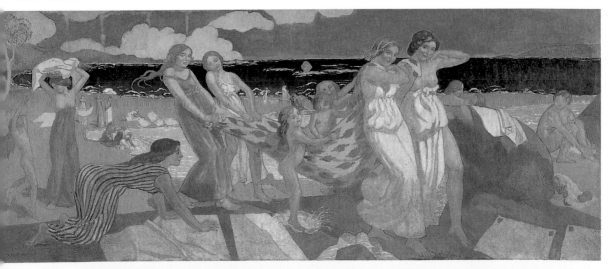

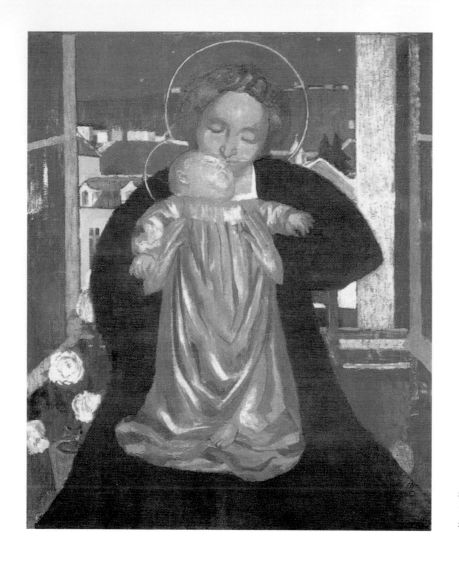

德尼　**聖母的擁抱**
1902
德國埃森福克望博物館藏

的前不久，長女諾耶莉及次女柏納戴特出生，沉浸於家庭幸福之
中的德尼遂決定將孩童的純真與活潑體現於作品內，自己連同妻
子一起出現於畫面之中，接受耶穌的祝福，溫暖、幸福的氣氛展
現無疑。

　　1898年自義大利返抵法國的德尼開始反思象徵主義與古典藝
術，也是自此時萌生創作〈讓孩子親近我〉的想法，當時他對於
美的思考主要著眼於自然本質的各種面向；「思索著以耶穌基督
為主要人物的大幅作品。羅馬馬賽克鑲嵌畫的回憶，運用裝飾技
巧與本質上的情感。」德尼另外亦進一步於著作中指出象徵主義

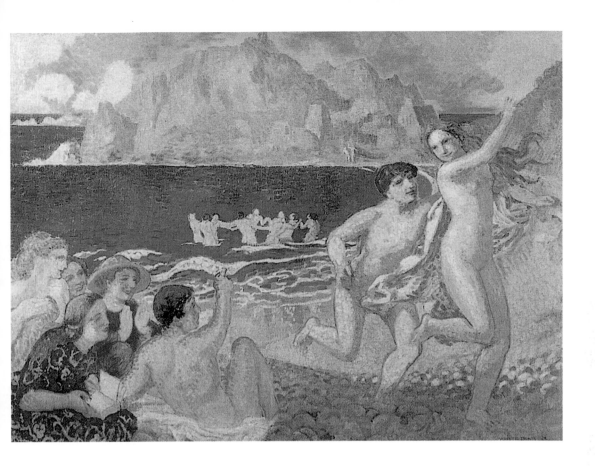

德尼　**伽拉忒亞**　1908
大溪地私人收藏

與古典主義實能夠在「精煉風格」的前提下合流，這也是為什麼此幅作品色彩如此的斑斕、生動，有些印象派的影子，因此他也隨時告誡自己以避免落入窠臼。

　　1902年作〈聖母的擁抱〉與〈家族〉，兩作構圖則皆呈等腰三角形，穩定的態勢彷彿有著拉斐爾的影子；〈家族〉一作中桌上靜物更呈現出一種「塞尚式」的創作手法。但真正較為全面地回應新式古典主義的作品或許是1898年開始出現的「海灘」系列，從日光下閃耀的潔淨沙灘、微波盪漾的海面到布列塔尼海濱吹拂的微風及赭色岩石，無處不是印象主義習於表現的元素，然而人物的姿態及構圖卻在在強化其古典性。莫里斯‧德尼多次於作品中摻入地中海與神話元素，如〈伽拉忒亞〉，亦被雕塑家阿里斯蒂德‧麥約（Aristide Maillol）遂稱之為「原始的古典」。

　　另外，馬諦斯對於德尼也多有影響，所及範圍主要在於色

111

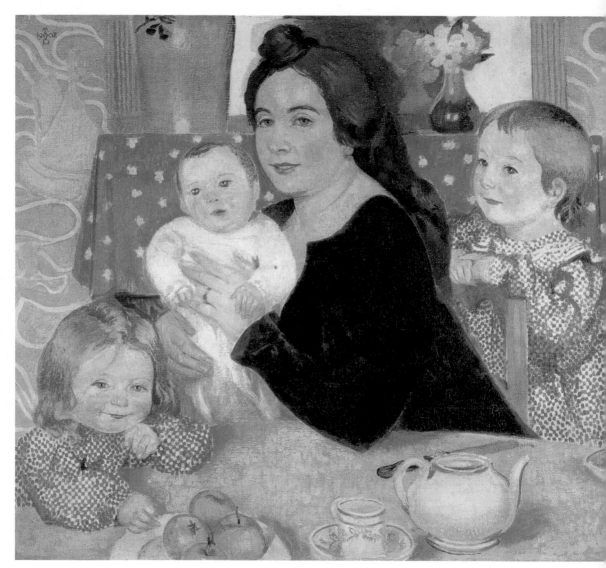

德尼　**家族**　1902　油畫畫布　82×94cm　私人收藏（右頁圖為局部）

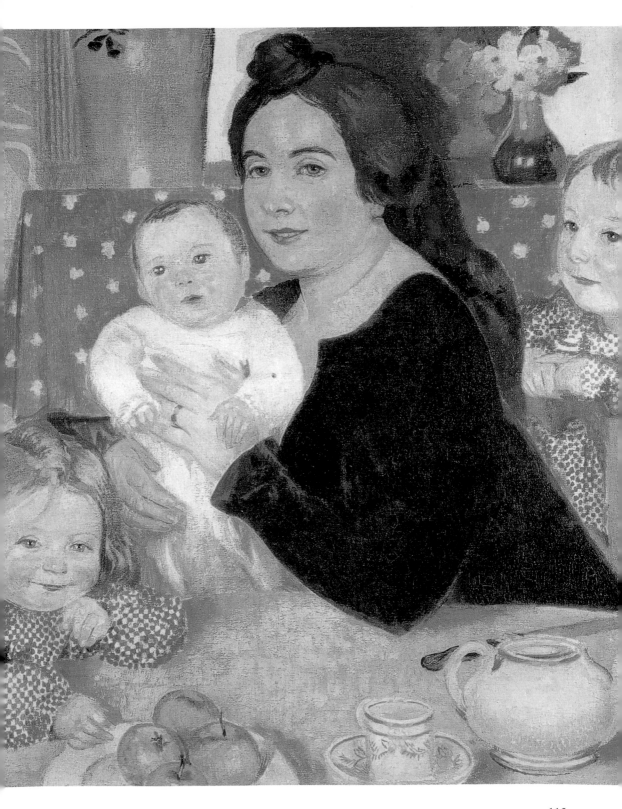

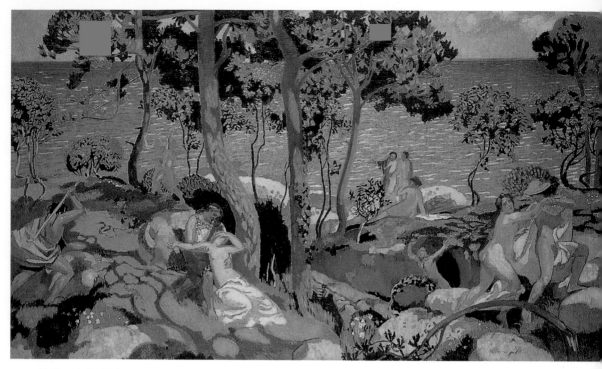

德尼　**歐律狄刻**　1906　油彩畫布　114×195.5cm　私人收藏

德尼　**有小廟的海灘**　1906　油彩畫布　114×196cm　瑞士洛桑市州立美術館藏

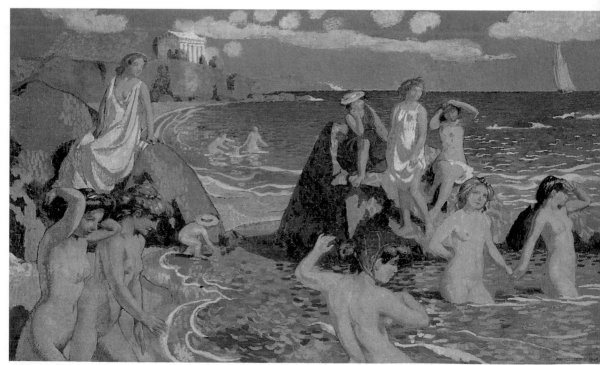

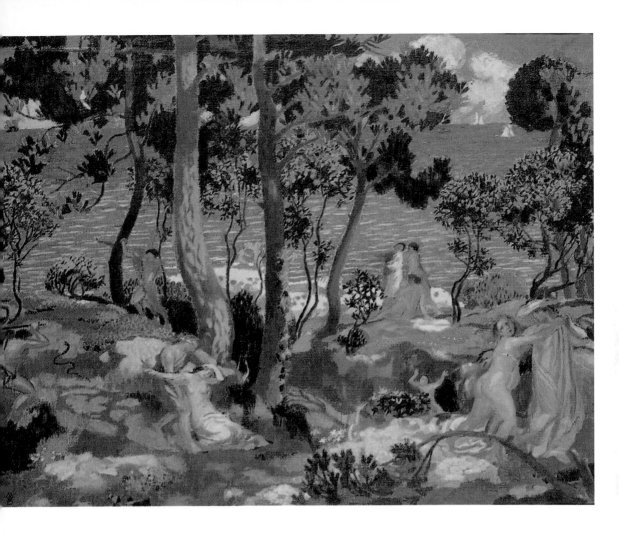

德尼　**尤麗狄絲**
約1904　油畫畫布
75.5×116.8cm
德國柏林國立美術館藏

彩表現之上，加上1905年野獸派於秋季沙龍中的展出，強烈地撼動了當時藝壇，〈尤麗狄絲〉即是融合了塞尚的技法及馬諦斯的強烈色彩的作品。此作為德尼將神話元素融入海景的「海灘」系列作品之一，藍、綠、赭色交織出的鮮明色調，配上或站或坐的人物，乍看可能會將之視為單純的風景畫，從畫題〈尤麗狄絲〉可知實則不然。1904年，莫里斯・德尼前往義大利南方渡假並深受當地美麗的景致與和煦的陽光所感動，遂決定以地中海景色為場景，於其中加入神話中常出現的水澤仙女，使畫面更加充滿人性，更能觸動觀者。

　　尤麗狄絲為阿波羅與繆思女神中的卡利俄珀所生的兒子——

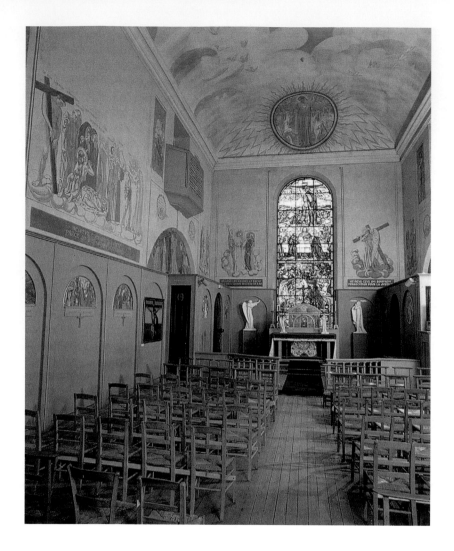

德尼　**聖路易小教堂**
1915-1928
法國聖日爾曼昂雷省立
莫里斯德尼美術館藏

俄爾甫斯的妻子，不幸於婚宴中被毒蛇噬足而亡，善於音樂的俄
爾甫斯為了救回妻子便隻身前往地獄，最終以琴聲打動了冥王哈
得斯，使尤麗狄絲獲得重生的機會。冥王告誡少年帶回妻子的唯
一條件為離開地獄前萬萬不可回首張望，然於冥途將盡之際，俄
爾甫斯遏止不住激動情緒，欲轉身確定妻子是否跟隨在後，卻使
尤麗狄絲墮回冥界，於該畫畫面左下角可清楚看見被毒蛇咬傷的
尤麗狄絲倒臥在俄爾甫斯的懷抱之中。數株拔地而起的樹木與橫
向的地平線與海平線交織，將畫面分割為數隅，右下方所表現的
是回頭查看妻子的俄爾甫斯，以及將再度墜回冥界的水澤仙女，

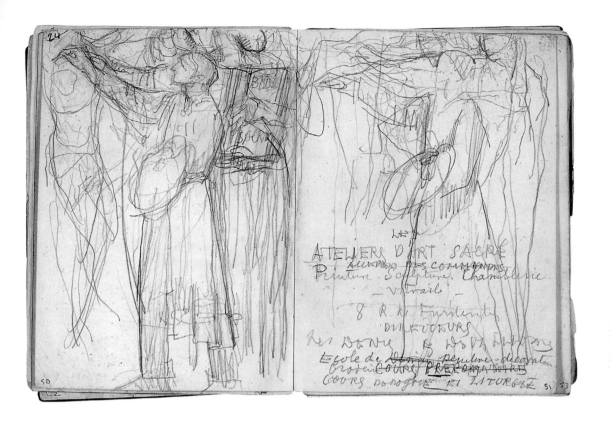

德尼
**宗教藝術工作室海報
手繪草稿**
約1919-1920　炭筆
私人收藏

以岩石間如以釜鑿劈開的裂隙象徵黑暗的地獄。美景與悲悽神話故事的殘酷對比，遠景中蔚藍、平靜的海面、風帆，及歡欣的遊人對照近處尤麗狄絲無可改變的命運，提醒著人們幸福的短暫，呼應畫家個人的際遇不免使人有不勝唏噓之感。

　　無論是塞尚或耶穌基督、世俗性或帶宗教色彩作品，皆有其獨特的二元性。追求新式古典主義的同時，德尼亦開啟與「前衛」藝術家：塞尚及馬諦斯的對話。塞尚是催生這個藝術思維的主力，「我希望將印象派轉化成某種堅固、恆久的東西，就如同美術館中的藝術品那般。」他如是說。

創作的轉捩點

　　1919年是德尼生涯中重要的轉捩點，瑪特的辭世、自身罹患眼疾、家庭經濟狀況的每況愈下及戰爭的影響皆使德尼面臨諸多

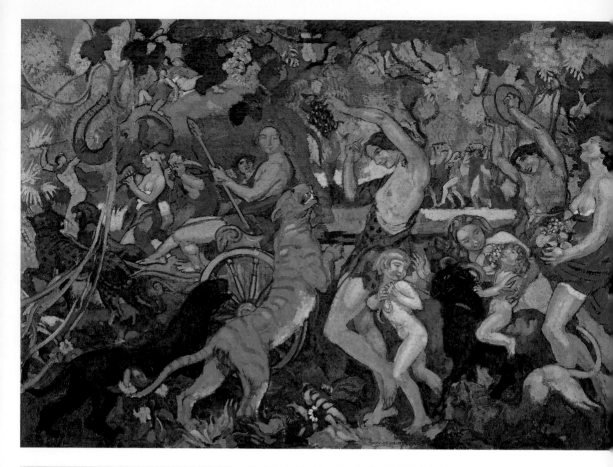

德尼　**酒神祭**　1920
油畫畫布　99.2×139.5cm
石橋普利斯通美術館藏

德尼　**菲耶索萊聖母**
1923　版畫
法國聖日爾曼昂雷省立
莫里斯德尼美術館藏
（左圖）

德尼　**聖母往見瞻禮**
1923　油畫畫布
130×105cm
法國蘭斯教區組織藏
（右頁圖）

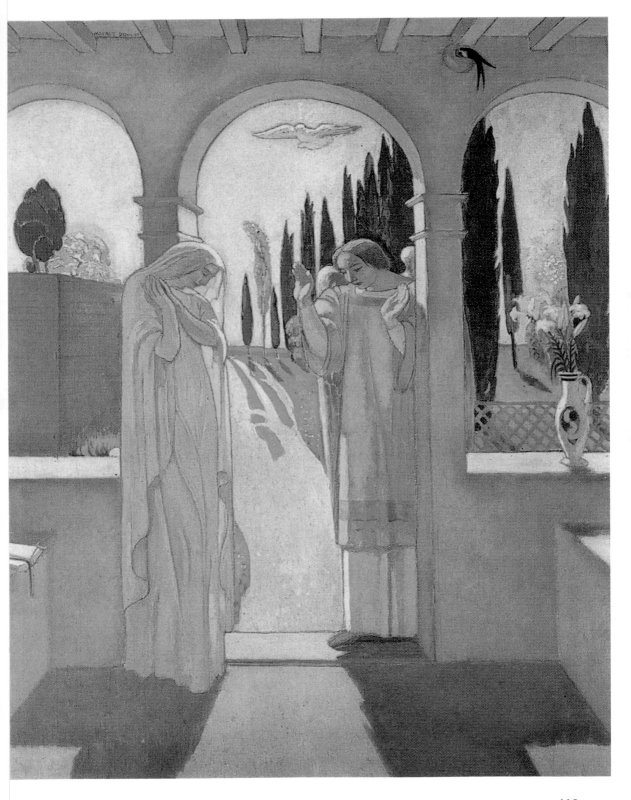

119

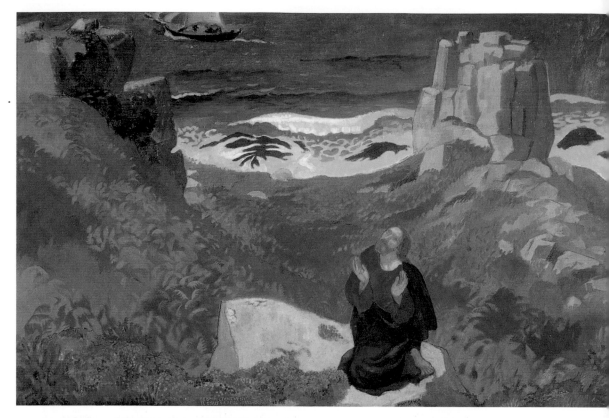

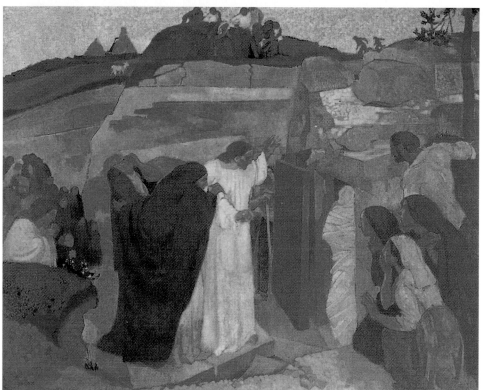

德尼　**孤獨的基督**
1918　油畫畫布
88×136cm
私人收藏
（右頁圖為局部）

德尼　**拉撒路復活**
1919　私人收藏

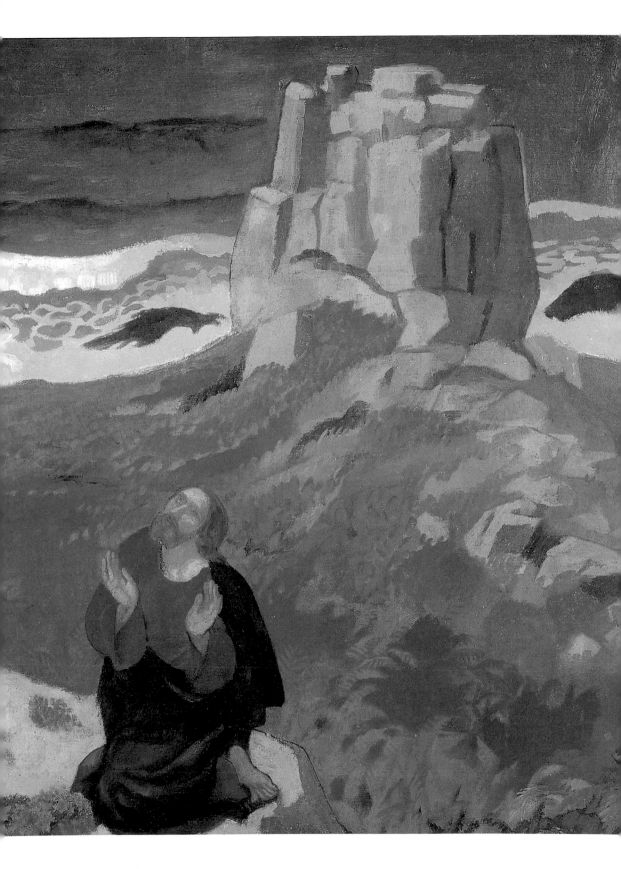

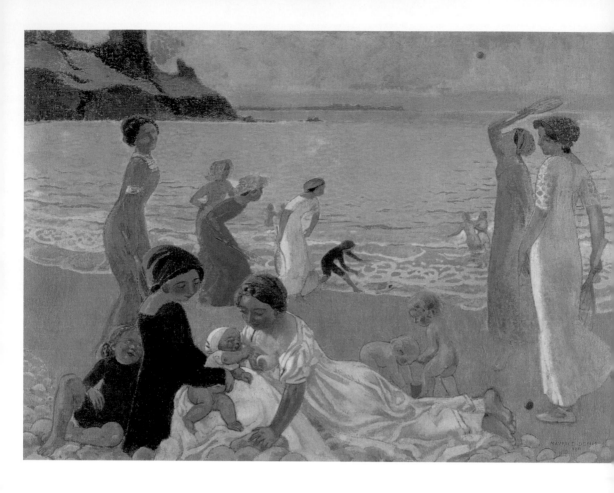

富含裝飾性的風景畫

　　藉由裝飾畫所給予的展現自我特色的空間，莫里斯‧德尼也持續關注如表現主義、裝飾藝術等的當代藝術風潮。但他並未為此全然抽離傳統藝術思維，仍持續描繪風景，之前所繪的「海灘」系列作品於此時被如〈九月的夜晚〉、〈粉紅色帆船與沙灘〉中濃濃的秋季色彩取代，從〈梅第奇莊園噴泉〉到此兩幅作品中帶粼粼波光的水面及其上因倒影造成之色彩變化亦可見德尼對於景色描繪的執著與功力，遊歷足跡遍及翡冷翠、羅馬、布列塔尼等地，描繪無數或靜止、或洶湧的水面。

　　〈九月的夜晚〉一作屬「海灘」系列的一環，左下角斜坐的

德尼　**九月的夜晚**
1911　油畫畫布
131×181cm
法國南特美術館藏

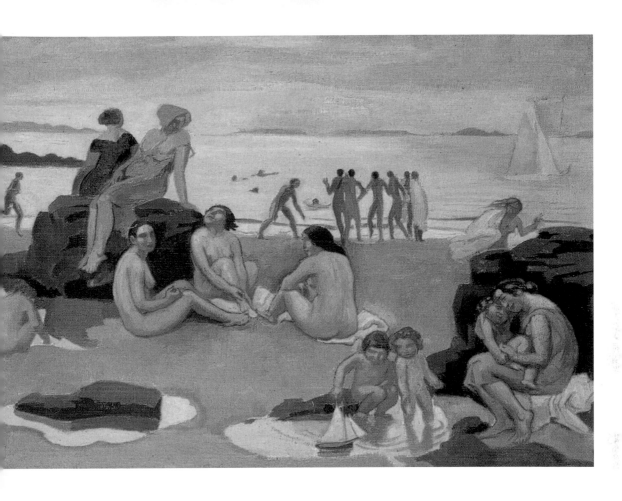

德尼
粉紅色帆船與沙灘（又稱
〈**沙灘與黃色的海面**〉）
1927　油畫畫布
67×92.5cm　私人收藏

紅衣女孩為畫家四女瑪德蓮，著白洋裝者為正在哺餵多明尼克的
瑪特，畫面雖溫馨卻有著一絲憂傷，因該時德尼正因自身與妻子
健康狀況的不佳而煩心。全畫因色彩呈現方式使寫實中帶有宗教
性氛圍，映著夕陽的明亮海面與冷色調的沙灘亦加深了全作的原
創性。

〈粉紅色帆船與沙灘〉所繪則是畫家於1908年與家人前往佩
勞－圭勒克渡假的回憶，而該地的特斯提涅海灘也於往後多次成
為畫家表現海濱風景時的範本，與〈九月的夜晚〉同樣表現布
列塔尼日暮景色。畫面中間的三名裸女極易使人聯想到西方傳統
美惠三女神式的構圖，與一旁衣著完整的女子形成傳統與現代的
對比。海面與天空融為一體，形成一種全面的「空」；向暮之際

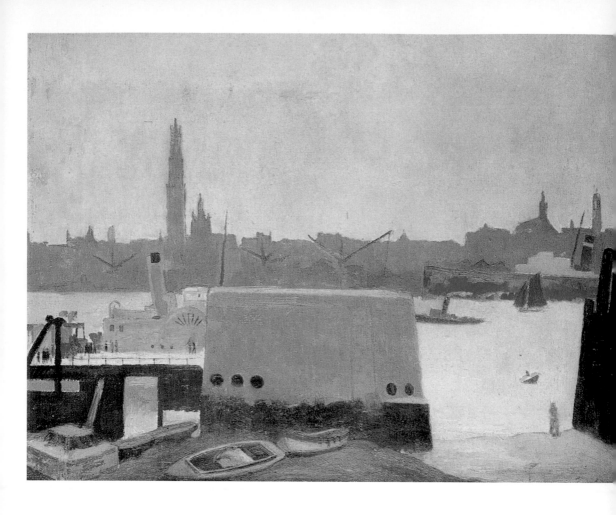

海面被光線轉化為輕淺的鵝黃色，沙灘則轉為淡紫色，兩者皆與天空的色澤呼應，也預告著夜晚的將至。岸邊一群背向光源裸婦亦時常出現於德尼的「海灘」系列的其他作品之中，全畫靈感來自竇加的〈年輕村婦於向晚的海邊戲水〉與高更的〈迪埃普的海水浴〉。重拾家庭溫暖的畫家亦將個人生活融入於創作，此點由畫面右下角所繪之第二任妻子伊莉莎白・嘉德羅（Elisabeth Graterolle）與其懷中所抱的孩子得到證明，人物表情洋溢幸福，煞是溫馨，以家庭的溫暖氛圍取代假期的歡欣做為該畫表現主體。

太陽的光影與水面變化的表現為德尼一生創作之路的一大重點，期間又接連作〈安特衛普，自佛朗德灘頭望去的景

德尼
安特衛普，自佛朗德灘頭望去的景色 1926
油畫紙板 50×64cm
法國博韋市瓦茲省省立美術館藏

德尼
安特衛普，自佛朗德灘頭望去的景色（局部）
1926

色〉、〈河面倒影〉與〈普盧格雷斯康一景〉。自1906年結識塞尚之後，後者的創作手法無疑深深地影響了德尼，引領其以風景之美表現自身情感。修院與寂靜別墅，兩處德尼最喜愛的渡假別莊皆坐東朝西，可以於其中欣賞落日餘暉，這或許亦是畫家最初購下兩處別莊的原因之一。無論是以點觸構成的海，或暖色陽光與冷色倒影交映的技法等，皆是德尼寄情於自然的體現，其中尚包括一直以來運用的背光、地平線上移等特殊構圖法。人物也通常是德尼風景畫作品中畫龍點睛的存在，微微地隱藏於畫面之中，除了做為比例參考點之外亦為全作增添生氣。

　1937年冬天續作〈乘船〉，比起同時間其他作品，較不屬於全然的風景畫，人物與風景的比重不相上下，呈現出海濱活動的歡愉氣氛。畫家與兒子多明尼克一同登船，兩人皆著藍色條紋海軍上衣，與畫題有所呼應。草稿階段僅以鉛筆於紙上勾勒出大致構圖，便隨即開始以油彩進行創作，此畫較值得注意之處為多明尼克身後交纏的船體與纜繩，這不是德尼所熟悉的題材，因此他選擇以更為謹慎的手法呈現細節，另外，從左方而來的陽光映照

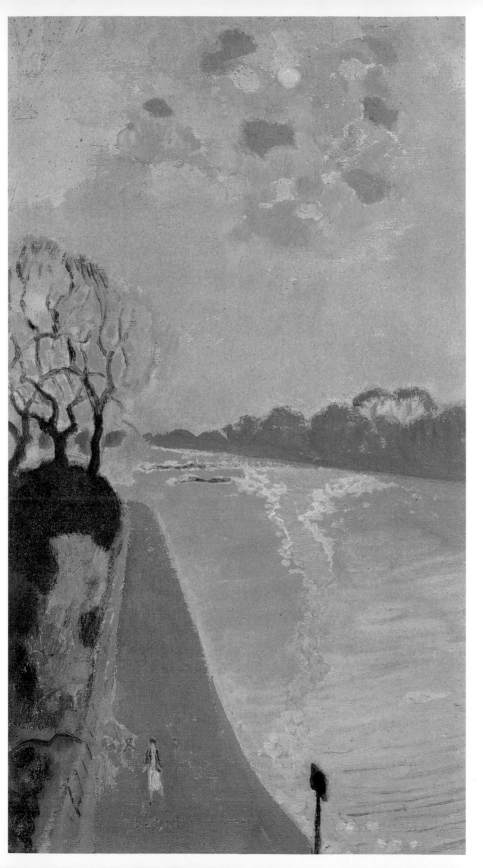

德尼　**河面倒影**
約1932　油畫紙
60×35cm
私人收藏

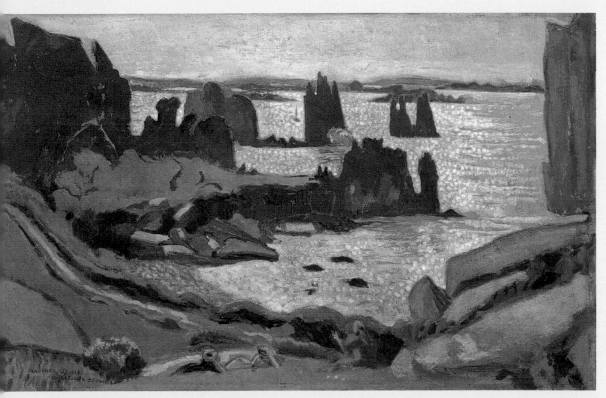

德尼　**普盧格雷斯康一景**　約1937　油畫紙板　34×55cm　私人收藏

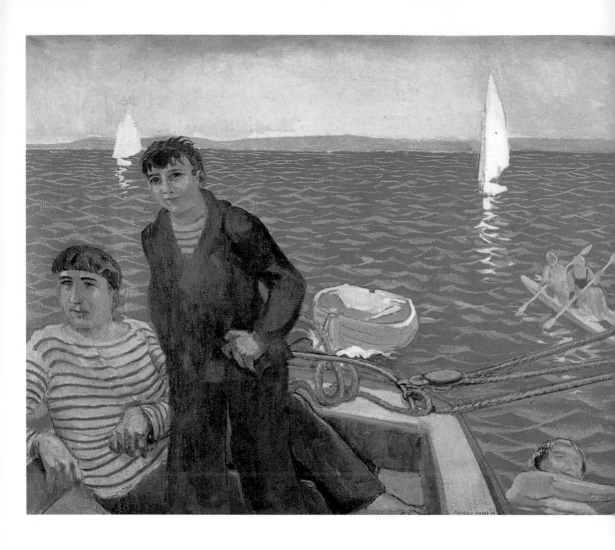

德尼　**乘船**　1937
油畫畫布　87×112cm
私人收藏

在一對父子的面容上，使兩人因假期而稍微變得黝黑的皮膚泛起特殊的光澤。德尼於此幅作品中以低明度、濃郁的藍表現海面，後再以淡紫色勾勒出海濤與遠處被薄霧壟罩的陸地，海上的白帆因此顯得更為顯眼，也使畫面多了景深，為了表現出當下的喜悅，畫家將型態與色彩合為一體。縱使面臨生命中諸多困頓，德尼卻藉由此畫傳達出幸福其實仍在不遠處。

　　德尼的作品充滿創造力，對時間感的掌握度極佳，並於創作晚期的1943年末於其中尋到最真實的力量，〈樂布索瓦修道院〉

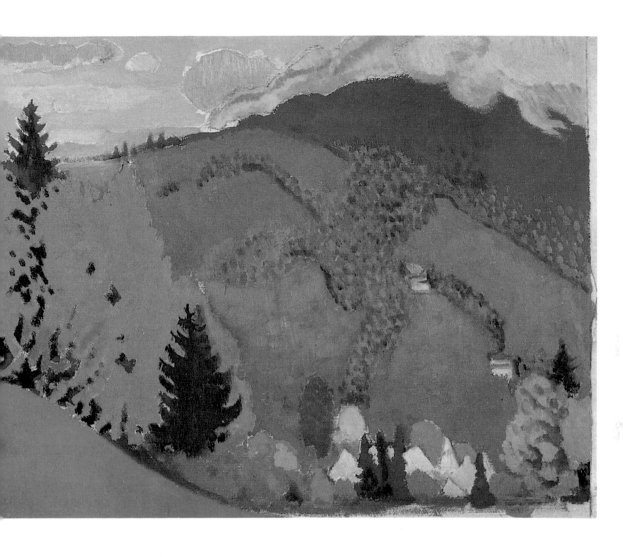

德尼　**樂布索瓦修道院**
1943　油畫紙板
38.5×48cm　私人收藏

一作即是最具說服力的證明。此畫再度使用了如拼圖般的分割構圖，樹木、房屋的景物皆被極度簡化，色彩柔滑、均勻且缺乏景深，再度回顧過往的德尼之納比派特徵一一於此作中顯現，尤以粉紅色的雲朵最為代表。他本人更在1940年的《日報》中寫到：「與極端主義切割，我開始經營一個能代表自己與自我思想的藝術型態，也使我能夠將從大師身上學習到的教訓表現的更為淋漓盡致。」「我的作品縱使在表現風景，但卻不失個人觀點，即表達方式、情感、樂趣。」

131

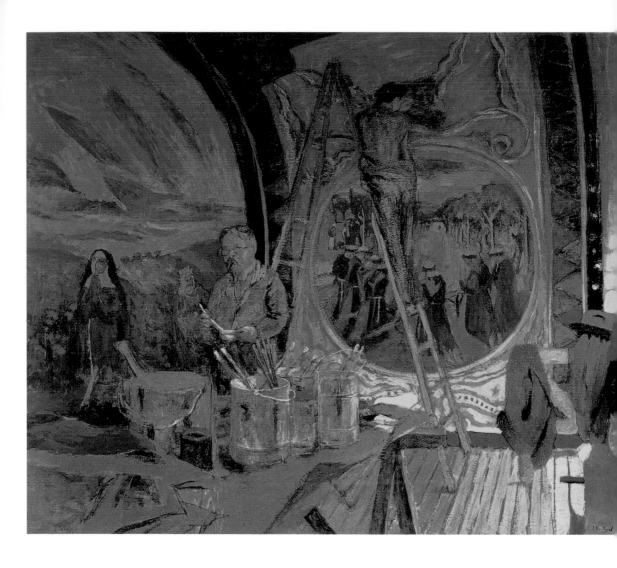

饰藝術家」他於1940年如此回憶並寫下。

　　德尼作品中的獨特性的由來可追溯至孩提時期，該時德尼第一次參與宗教儀式並深受感召。神聖的氛圍、光潔的宗教場域、悠揚的音樂與聖歌，對年幼的德尼來說彷彿一場完整的表演，喚醒了其對於美的感受力；「我喜歡那些宗教儀式，我的藝術家之魂與對基督教的虔敬之心皆是於該時奠下基礎的。」「是的，我必須成為宗教畫家，讚揚所有的基督教奇蹟，我感受到強烈的需求。」15歲的德尼在《日報》中如是寫到。而從參觀教堂與歷史建築的經驗，德尼也於這過程中進而發展出對空間及建築的獨到

愛德華‧威雅爾
再洗禮教派教徒──德尼
1931-1934（並於1936-
1937年再次修改）
巴黎小皇宮美術館藏

德尼　**聖靈降臨日**
1934
巴黎聖靈教堂
半圓形後殿彩繪
（右頁圖）

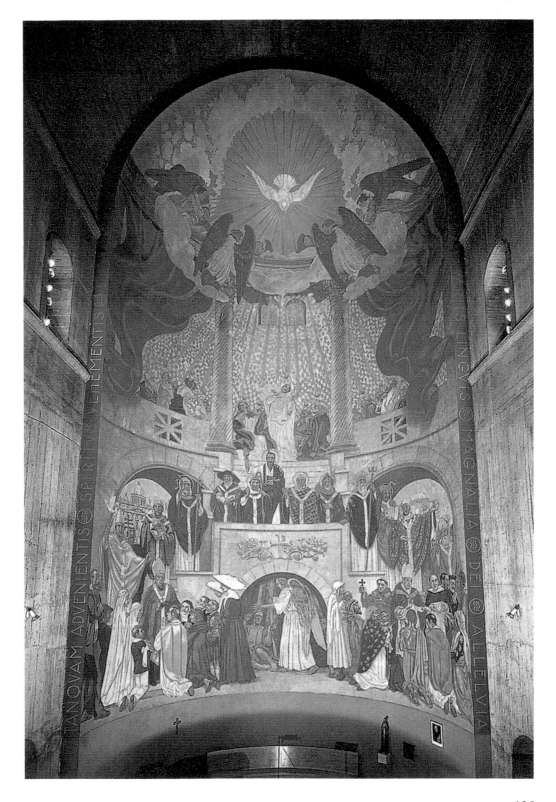

德尼　**聖猶柏的傳說A──啟程**　1897-1899　油畫畫布　225×175cm
法國聖日爾曼昂雷省立莫里斯德尼美術館藏

德尼　**聖猶柏的傳說B──鬆開獵犬**　1897-1899　油畫畫布　225×175cm
法國聖日爾曼昂雷省立莫里斯德尼美術館藏

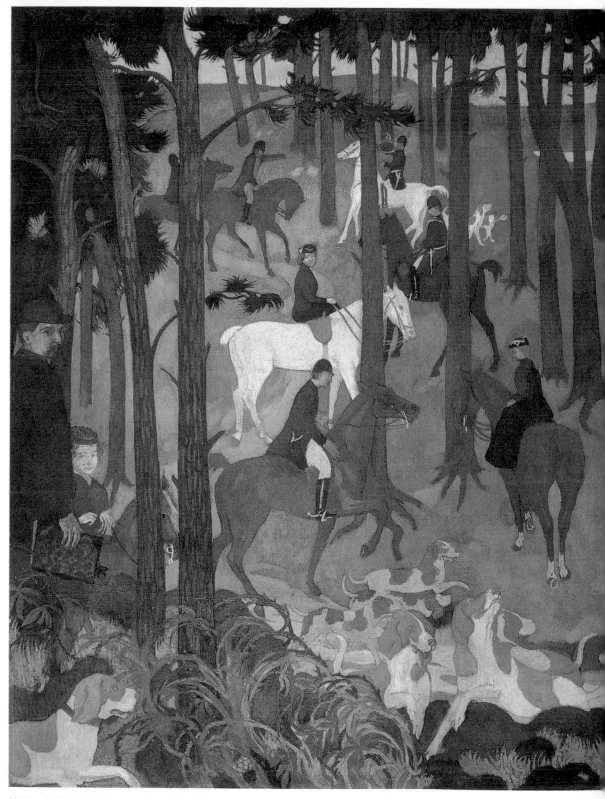

德尼　**聖猶柏的傳說E——失去獵物蹤跡**　1897-1899　油畫畫布　225×175cm
法國聖日爾曼昂雷省立莫里斯德尼美術館藏

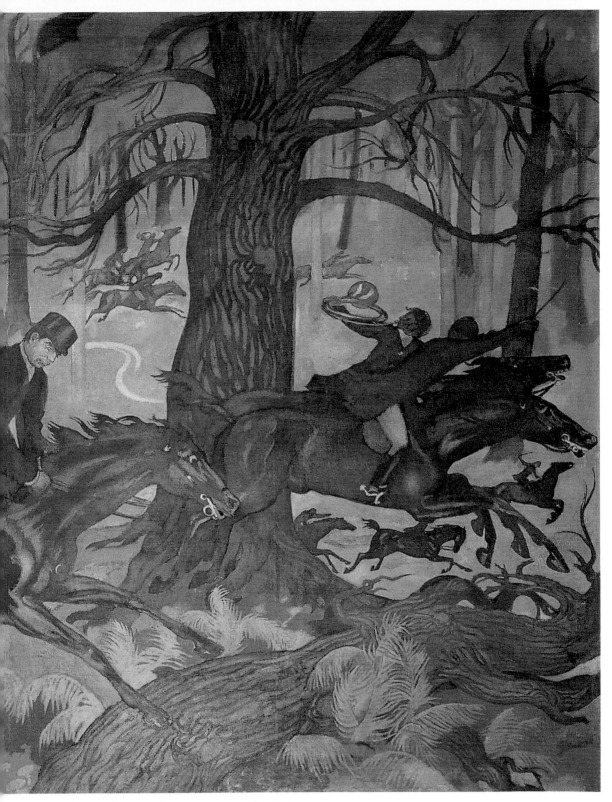

德尼　**聖猶柏的傳說F──追逐**　1897-1899　油畫畫布　225×175cm
法國聖日爾曼昂雷省立莫里斯德尼美術館藏

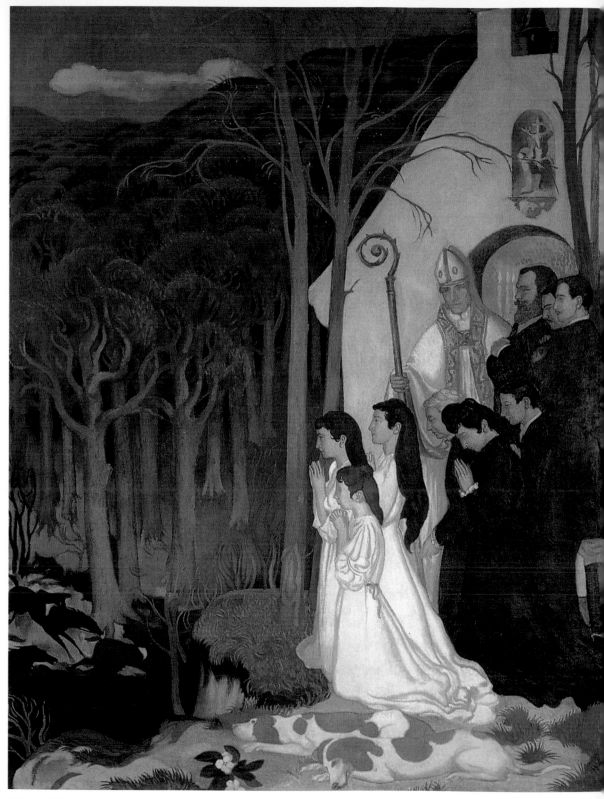

德尼　**聖猶柏的傳說G——迎向光明**　1897-1899　油畫畫布　225×175cm
法國聖日爾曼昂雷省立莫里斯德尼美術館藏

德尼接受俄羅斯商人伊馮・吳羅索夫委託，為其於莫斯科的宅邸作裝飾畫，圖中可見〈**普賽克的故事**〉一作。

環境與限制，而這樣的感覺能夠被轉化為對想法的追求，因此選擇以聖猶柏受到感化的故事作為家中裝飾畫的主題。〈聖猶柏的傳說〉如同〈女人的愛與生活〉是由七幅作品合併而成之大幅裝飾畫，全長超過12公尺。德尼於此作中展現了與原有環境及現存畫作相輔相成的高超構圖能力，裝飾畫延續至天花板，保存了畫面的向上延續性。縱使裝飾畫是由不同部分組成，但並不因此顯得缺乏主體。此作為德尼的創作帶來新的轉折，給予他重新回視大師作品的機會，創造出形態簡約卻帶有寓意的作品。

1907年，德尼接受俄羅斯商人伊馮・莫羅索夫（Ivan Morosov）委託，為其於莫斯科的宅邸作裝飾畫〈普賽克的故事〉，並於1908年4月開始執行該計畫。此作為其裝飾畫創作生涯中的重要篇章，充滿新式古典主義的美學，並強調義大利藝術的影響，見證了法國藝術於俄羅斯的發展，並擴大省思藝術家於當代社會中所扮演的角色與任務。

〈普賽克的故事〉出自阿普列尤斯（Lucius Apuleius）的《金驢記》（*Metamorphoses*），並被後世許多藝術家透過各種形式演

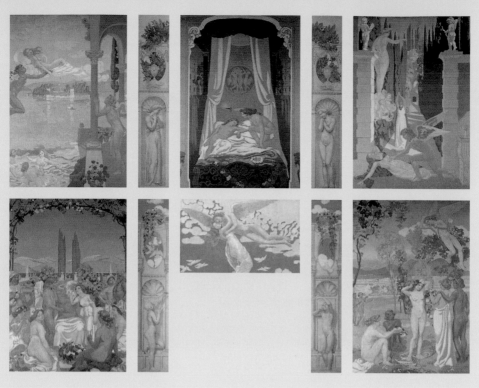

德尼
普賽克的故事

德尼　**普賽克的故事B──愛神命風神仄費羅斯將普賽克帶往小島**　1908　油畫畫布　395×267.5cm
俄羅斯聖彼得堡艾米塔吉美術館藏（左圖）

德尼　**普賽克的故事F──父母將普賽克丟棄於山上**　1909　油畫畫布　200×275cm
俄羅斯聖彼得堡艾米塔吉美術館藏（右圖）

德尼　**普賽克的故事A──愛神為普賽客傾心**　1908　油畫畫布　394×269.5cm
俄羅斯聖彼得堡艾米塔吉美術館藏（右頁圖）

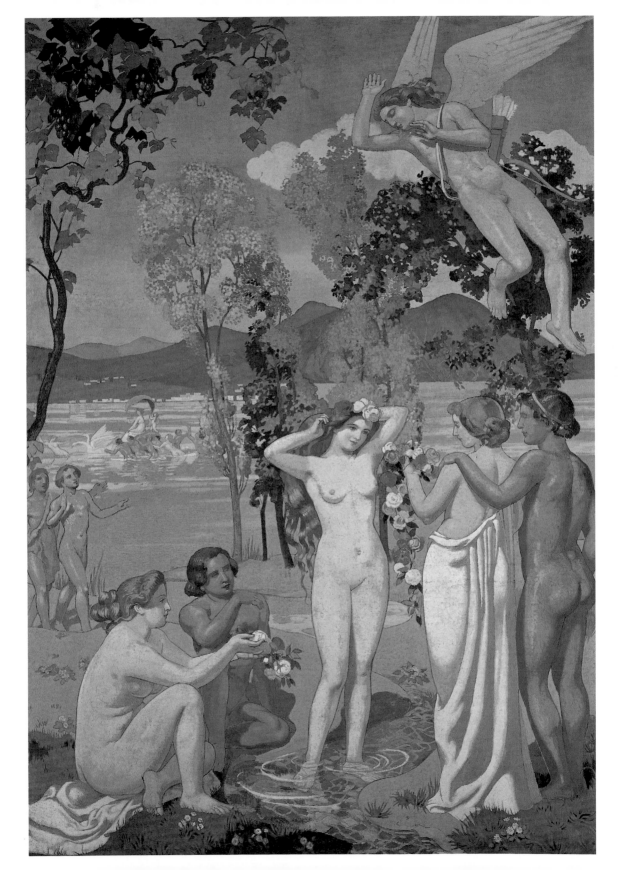

繹。普賽克是人間一位國王的小女兒，擁有比維納斯更為美麗的容顏，由於其脫俗的美貌，人們不再崇拜女神維納斯，反而改崇拜普賽克。但也是因如此神化般的崇敬，使普賽克乏人追求，一直獨身一人。同時，維納斯亦對此情形很是不滿，因此命令兒子——愛神丘比特將箭射向普賽克，使她愛上醜陋的怪物。然而，當丘比特看到普賽克的時候，也被她的美貌所吸引，並不小心以金箭劃傷了自己，進而深深地愛上了普賽克。

另一方面，普賽克的父母因擔心其婚事，便向阿波羅祈求，希望找到解決辦法。神諭宣稱普賽克將在一座山峰上嫁予一隻可怕的怪物，她的父母因而決定遵照神諭的指示，讓西風之神將普賽克帶往山谷的一座雄偉的宮殿。每到夜晚，丘比特皆會來此與之相會，但是期間普賽克從來沒有見過丈夫的真面目。後來出於善意，丘比特命西風之神將普賽克的兩個姐姐帶到了宮殿中陪伴她，殊不知她們因看到普賽克美麗的家後心生嫉妒，遂欺騙普賽克使她相信自己是嫁給了可怕的毒蛇，要求她趁丈夫熟睡之時將之殺害。是夜，普賽克出於好奇，拿著燈決定一窺丈夫的真面目，無意間也被丘比特的箭劃傷，從此愛上了他。但卻因不小心將一滴燈油濺落在丈夫的肩上，驚醒了熟睡中的丘比特，丘比特便隨即從窗戶飛走。

德尼　**普賽克的故事E——天神賜福予普賽克與愛神的婚姻**
1908　油畫畫布
399×272cm
俄羅斯聖彼得堡艾米塔吉美術館藏（左圖）

德尼　**普賽克的故事G——愛神將普賽克帶往天上**　1909　油畫畫布
180×265cm
俄羅斯聖彼得堡艾米塔吉美術館藏（右圖）

德尼　**普賽克的故事H、I——普賽克**　1909
油畫畫布　390×74cm
俄羅斯聖彼得堡艾米塔吉美術館藏（右頁左二圖）

德尼　**普賽克的故事J、K——愛神引弓**　1909
油畫畫布　390×74cm
俄羅斯聖彼得堡艾米塔吉美術館藏（右頁右二圖）

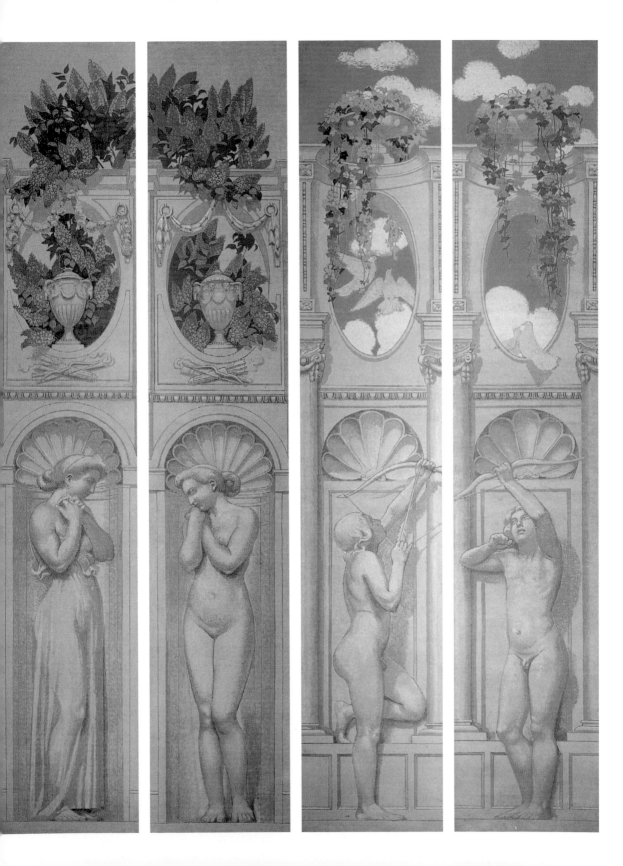

普賽克為了重新見到丘比特，便前去尋求維納斯的協助。歷盡千辛萬苦，終在諸神的幫助下，完成了所有任務。維納斯交給普賽克最後一項任務是前往冥界把她因照顧丘比特而失去的一天的美麗取回。普賽克在拿到盒子之後，再一次因好奇而打開了盒子，但是盒中盛裝的並不是美麗，而是來自地獄的睡神，普賽克遂受蠱惑而沉沉睡去，看見此景的丘比特最終把睡眠趕走，喚醒了妻子。宙斯被兩人的愛感動，賜予普賽克永生，兩人終成眷屬。

　　德尼於創作過程中共參考了凡爾賽風格的裝飾及麥約的創作手法，使用橘紅色調為主色貫穿全作；「凡爾賽：皇后寢宮天花、皇后沙龍、鏡廳，法式品味在此處閃耀並使義大利創作手法再次復甦。我是第一次發現，沒有任何一個地方擁有如此多元的彩繪裝飾畫，能夠在金碧輝煌、灰樸、浮雕、立體裝飾畫間取得如此令人愉悅的平衡；這就是完美呀！」德尼曾這般讚嘆道。裝飾畫完成後又推薦莫羅索夫向雕塑家友人麥約訂製了〈波蒙納〉、〈花神〉、〈春〉、〈夏〉四座銅像，置於裝飾畫底部並與之呼應，每座塑像皆與德尼裝飾畫中之人物等高，兩相比較之下亦不難發現德尼筆下的女性形象也曾受到麥約的影響。

　　隔年又接受嘉比利埃‧托瑪的委託作餐廳彩繪〈永恆的春天〉，以較為世俗、感性的手法呈現春天意象。對於德尼來說，裝飾壁畫並不僅止於美化空間的「裝飾品」，而是思想與情緒經由想像力轉化後，並配合空間以繪畫形式體現而成之作品。而裝飾畫與創作場域的和諧來自相互調和的整體性，此點上可從法國維席內（Vésinet）地方的聖瑪格麗特教堂裝飾彩繪，乃至其中祭臺迴廊雕花玻璃窗可見極為一致完整性，即使最後此工程並未如預期完成，但德尼的設計稿清楚地顯示出其所擁有的全面性視野。「這真的是在實現於牆面上之前經過全面構想的作品，與僅是畫幅加大的巨幅繪畫作品並不相同。」德尼的同代人是這麼形容他的裝飾性彩繪作品的。裝飾壁畫隨創作環境有所改變，即如同編排書中的文字及圖畫時需找出最為合諧的配置方式一般，德尼在維席內教堂內壁畫中所繪之十二使徒的獨特配置方式也因

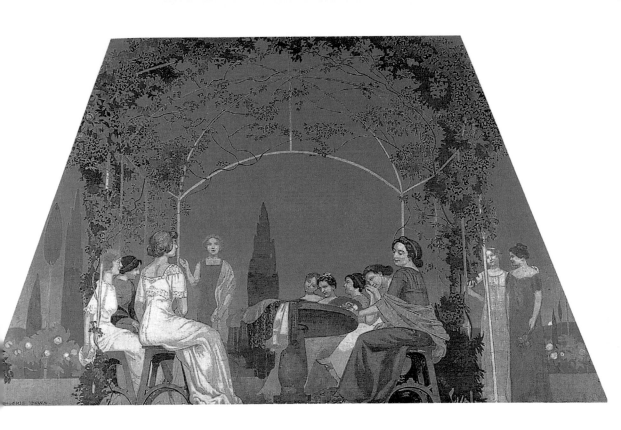

德尼
翡冷翠之夜A──詩
1910　油畫畫布
213×204×358cm
巴黎小皇宮美術館藏

此使人聯想到古代祈禱書章節首那燙金、炫目的華麗字體。而
於「修院」中所繪的〈至福〉亦有著相同的作用，無怪乎藝評家
保羅・賈莫（Paul Jamot）曾說：「裝飾性壁畫與珍本書的書頁，
對我們的畫家來說在本質上是沒有什麼不同的。」而詩人友人密
都華（Adrien Mithouard）則說：「我們可以說這些地方在之前毫
無生氣，是畫家（莫里斯・德尼）使它們復甦過來的。他使它們
充滿愉悅、樸實、柔和的氣氛，他使這些地方恢復生氣，在世界
上創造了全新的一方。」

　　德尼在構圖時皆以觀者為出發點，如為查爾斯・史
頓（Charles Stern）工作室所繪製之裝飾畫〈翡冷翠之夜〉，在
構思之時即以坐於房間正中央之觀者角度為考量坐環繞式壁畫，
使觀者產生彷彿置身於作品之中的感覺。而香榭大道劇院裝飾
畫〈音樂的故事〉則配合其環繞式空間，以觀眾席為視線出發點
聚焦於舞臺中央，主題自〈古希臘舞蹈〉延續至〈現代抒情悲

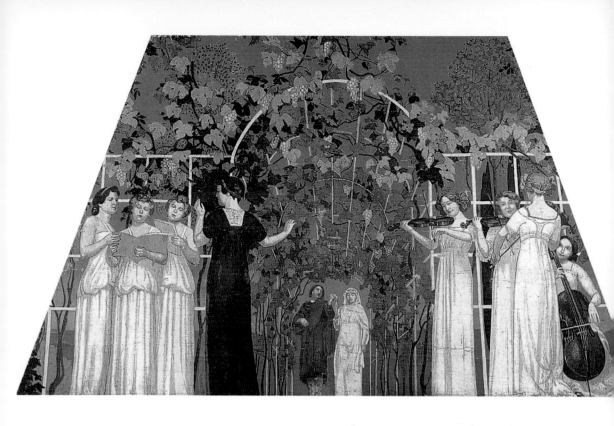

劇〉；如同維席內聖母院壁畫的配置，入內者首先會將視線投往主祭壇上方的耶穌像，直至轉身預備離開時才得以見到教堂經過現代化的一面。

隨後的香榭大道劇院內部創作則將他的裝飾畫生涯推向另一個高峰，香榭大道劇院坐落於今日的蒙恬大道（Avenue Montaigne）15號，是一棟融合裝飾藝術與古典風格的建築。德尼在文森・丹第（Vincent d'Indy）的協助下完成兼具世俗性與宗教性、融貫基督教傳統與希臘藝術的天頂設計，數幅彩繪圍繞中間呈十字型的玻璃窗，於紛雜的畫面中保留一方合諧。

不規則的布局與空間、多變的創作場域等皆在在刺激著德尼，協助其靈感發想並使之與建築物產生更佳的對話。從〈黃金年代〉的不對稱構圖、賈克・胡榭（Jacques Rouché）宅邸內之〈拉丁大地〉經由分割後的多重畫面、日內瓦聖保羅教堂中呈半圓形的後殿、香榭大道劇院之穹頂、巴黎文森聖路易小教堂的

德尼
翡冷翠之夜B──演奏會
1910　油畫畫布
213×212×364cm
巴黎小皇宮美術館藏

154

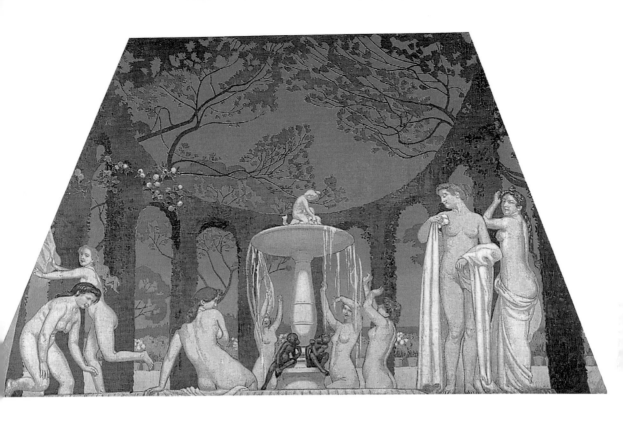

德尼
翡冷翠之夜C——沐浴
1910　油畫畫布
218×210×362cm
巴黎小皇宮美術館藏

隅角斜面等皆於提供創作靈感的同時亦帶給畫家諸多挑戰。如同前述所提及，德尼的每一幅裝飾畫作品皆為專屬替該空間所作，所以不應將空間元素抽離而僅觀賞畫作本身；「時常會有人在沙龍展時批評德尼的裝飾畫作品，但當他們親自於專屬空間內欣賞到這些作品時無不為之驚異。」法蘭索瓦‧佛斯卡（François Fosca）道。

　　縱使在與委託人與建築師溝通時不免會遭遇困難，但這也使德尼進一步展現了其溝通技巧與能夠與各個創作空間合諧呼應的過人技巧。

　　完成一幅巨型裝飾壁畫的背後對大部分畫家來說應為一連串繁複的定稿過程，但德尼則是傾向於將作品與空間視為一不可分割的整體，以全面性的眼光審視自身作品。他習慣首先觀察牆面，在心中默默地勾勒出作品全貌，因此阿奇里斯‧瑟嘉稱之為「不可見的過程」。瑟嘉而後又針對德尼的創作過程補

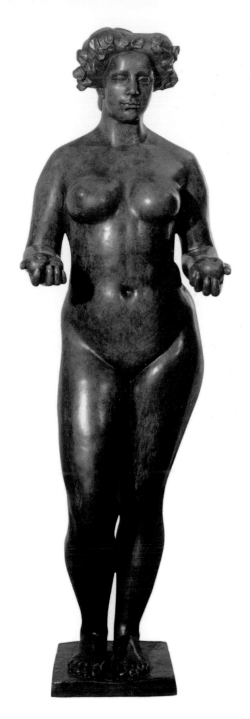

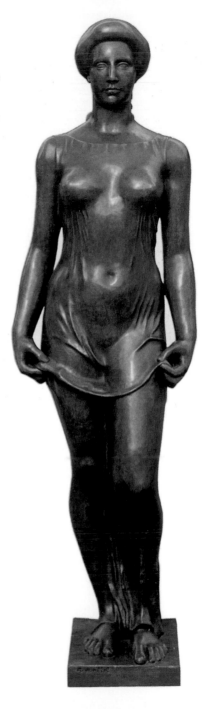

阿里斯蒂德・麥約　**波蒙納**
1910　青銅　164×53×47cm
巴黎麥約美術館藏

阿里斯蒂德・麥約　**花神**
1911　青銅　167.5×49×36cm
巴黎麥約美術館藏

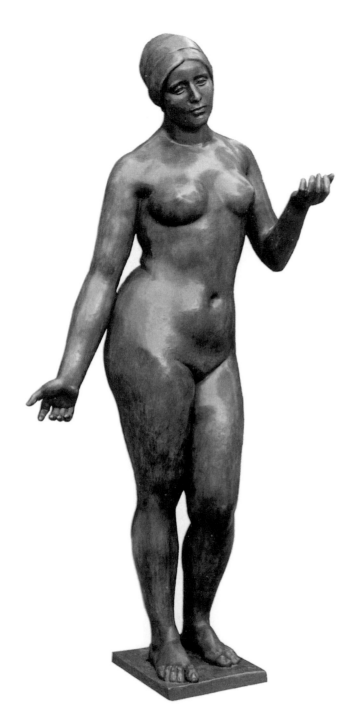

阿里斯蒂德・麥約　**春**
1911　青銅　171×48×26cm
巴黎麥約美術館藏

阿里斯蒂德・麥約　**夏**
1911　青銅　163×71×44cm
巴黎麥約美術館藏

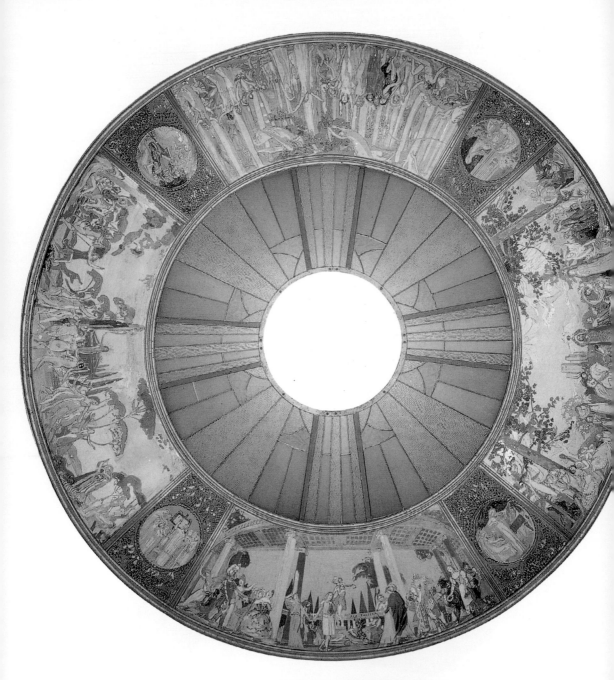

德尼　**香樹麗舍大道劇院穹頂畫草圖**
1911-1912　膠彩、石膏　240×50cm
巴黎奧塞美術館藏

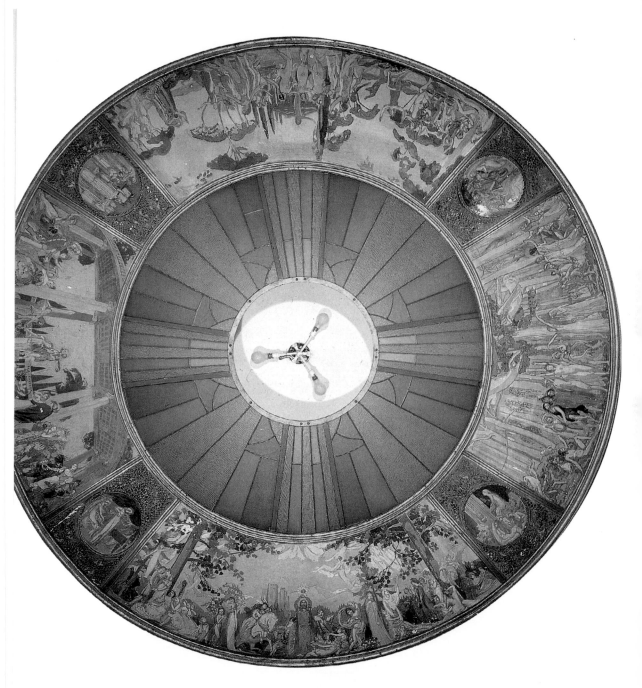

德尼　**香榭麗舍大道劇院圓頂模型**
1911-1912　石膏、玻璃、蛋彩　240×50cm

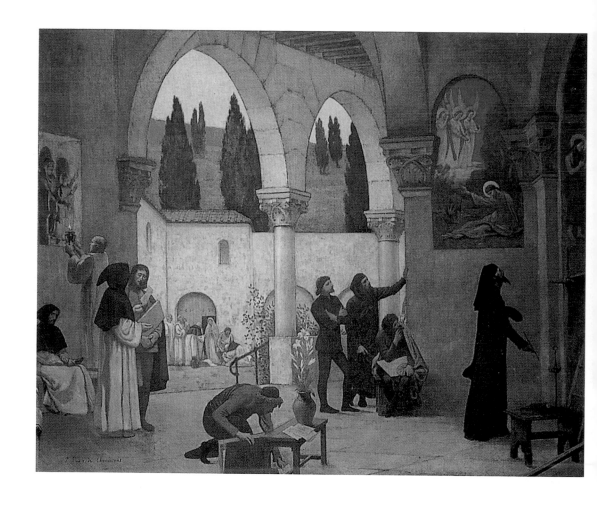

士對話，二人身後則另有兩名神父，一端坐冥想，一正將油燈放置於壁龕內聖母像旁；一靜一動交相對照。畫面中央處，義大利式拱廊形成風景與修院的分界。普維·德·夏凡尼的裝飾畫作過人之處即在其善於用整體景物配置以加強所欲表達之主題思想，而德尼則是少數足跡幾乎遍布該位大師作品的勤勉畫家。

　　宗教藝術的素材實屬有限，但普維·德·夏凡尼的創作卻不會為之所圍，因為他習於「自職志中人性面、樸實無華的手法、嚴謹的布局、合諧的愉悅中取材，以純粹的觀察活化呆板……意即使象徵性的表徵、形式、色彩的合諧及欲表現的想法等產生連結。」這亦說明了德尼為何如是說到：「普維·德·夏凡尼的〈基督教神感〉是極度優越的作品，主題簡明、不武斷、不為

皮埃爾·普維·德·夏凡尼
基督教神感　1886
法國里昂美術館西邊牆面樓梯裝飾畫

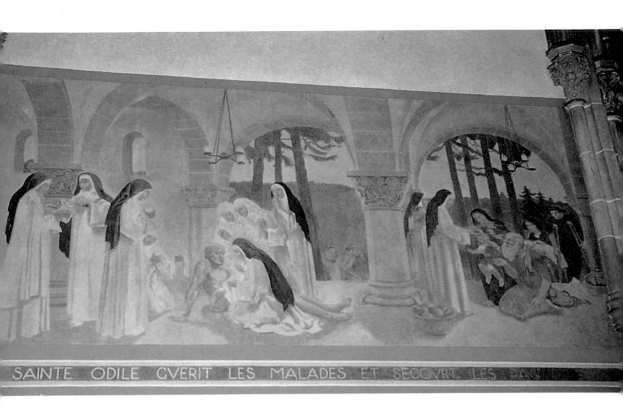

SAINTE ODILE GVERIT LES MALADES ET SECCVRT LES PAS

德尼
**聖歐蒂治癒病患並救濟
窮人** 1938
法國上萊茵省勒普托瓦
市聖歐蒂教堂藏

學理僵化，仍保留自然的色調。」藝術創作與宗教間的「對話」也進入不同的理論範疇；共通的語言、風格與現實間的互動等，皆同時直接地影響了德尼於1890年代象徵主義及宗教藝術的重新詮釋。

1937年，德尼於夏祐宮作〈聖樂〉及〈俗樂〉，強調宗教與世俗間的差異，景物與建築間以義大利式拱廊隔開的構圖方式顯然擷取自〈基督教神感〉一作，奠基於古代風格及基督教傳統之上。隔年於法國上萊茵省勒普托瓦市聖歐蒂教堂內作壁畫，其中〈聖歐蒂治癒病患並救濟窮人〉亦可見如同普維‧德‧夏凡尼作品中用拱廊柱以區隔內外的構圖手法，圖中拱廊柱與園中整齊、筆直的樹幹交錯也使畫面肅穆感因此為之大增。

得利於宗教藝術的復興，除普維‧德‧夏凡尼的作品，德尼尚竭力研究較為質樸、通俗的宗教藝術形態，發現不同的表達手法，比起嚴肅的制式思維，更加分未經藻飾、天真自然的氛圍。

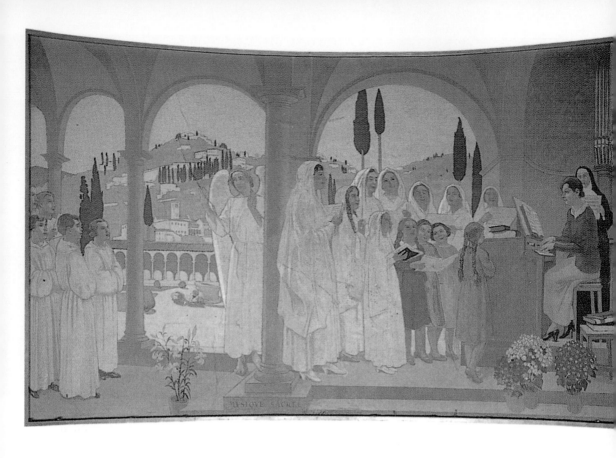

德尼與音樂

德尼　**聖樂**　1937
巴黎夏祐宮裝飾畫

　　身為音樂愛好者，音樂對於德尼的創作也有著不容小覷的影
響。自1891年的〈瑪特與鋼琴〉開始，音樂元素開始在德尼的作
品中初露頭角；畫中的瑪特為納比派精神的美好象徵，表現出音
樂在自己生活中的影響。

　　在〈瑪特與鋼琴〉一作中瑪特斜坐於鋼琴前，右手輕置於琴
鍵之上，眼神聚焦於遠方似在沉思，人物與背景之間以白色的樂
譜隔開，製造出些微的景深效果，然而瑪特的捲髮卻與牆壁花色
融為一體，使該畫之中彷彿產生兩個不同的空間。另外尚可發現
德尼於該時期創作的某些特點，如以由近似點畫法的筆觸來填滿
的色彩，受阿拉伯藝術影響的曲線體現於瑪特的圍裙、樂譜上的
交織花體字等。全畫布滿色彩與紋樣，並未留下任何的空白亦不

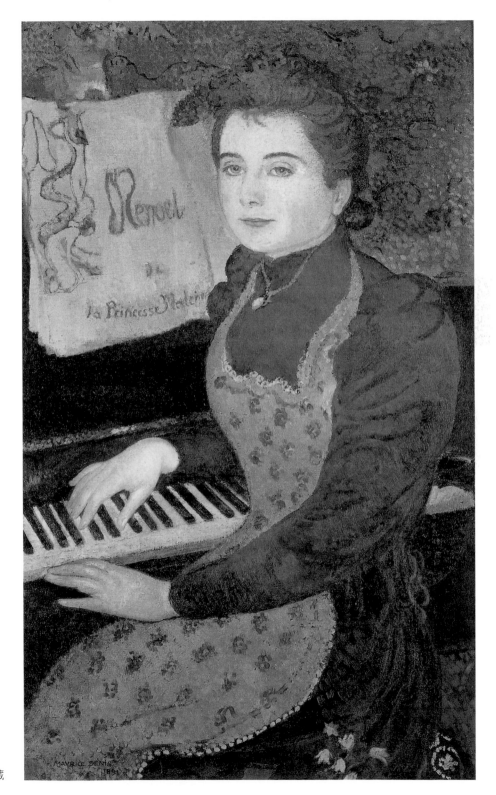

德尼
瑪特與鋼琴
1891　油畫畫布
95×60cm
巴黎奧塞美術館藏

難看出日本繪畫的遺韻，也進而加強了該畫的裝飾性。置於鋼琴上的虛構的小步舞曲樂譜或許是出自莫里斯・梅特林克（Maurice Maeterlinck）的戲劇〈瑪萊娜公主〉，在繪畫與音樂之間架起了特殊的連結。

「音樂對我的感受性有越來越大的影響。」音樂對德尼的影響可追溯至幼年時期於天主教禮拜中所接觸到的宗教音樂，在確立了信仰以後，德尼便將宗教與藝術視為重要職志。14歲的德尼首度在《日報》中寫下當時參加的宗教儀式及其中音樂的相關紀錄，雖文字稍嫌生澀，但卻早已顯露出美術的過人感知力。1912年，他開始從宗教音樂發想，著手進行香榭大道劇院中裝飾畫工程。

終其一生，德尼皆將音樂視為創作的中心之一，並以之為體會世界的獨特觀點，紀錄下19世紀末及第二次世界大戰期間繁盛發展的法國音樂。1891年獨立者沙龍後德尼開始與亨利・勒羅交往，勒羅亦是一位音樂愛好者，時常在自己的沙龍中接待詩人、畫家及作曲家如文森・丹第、厄尼斯特・蕭頌、德布西（Claude Debussy）、亨利・度帕克（Henri Duparc）、保羅・杜卡（Paul Dukas）等人，也在德尼的藝術生涯中留下深刻的影響。德尼也有幸在勒羅的私人聚會中一探文森・丹第、德布西等人的作品，「這個直覺的詩作……這個充滿啟發的藝術，不是以訴說的方式，而是以藝術家努力呈現於作品中的詩意，用最深層、直接的方式來表現人類靈魂的神祕與細膩。」德尼曾這般回憶到於勒羅家中聆聽德布西作品時的光景。這段時期的創作對德尼而言是超脫原則與形態的，囊括樂譜封面、歌劇院、音樂廳裝飾畫等，如1896年所作的〈春天〉、取材自舒曼的〈女人的愛與生活〉的瑪特肖像——〈法蘭多拉舞〉、〈訂婚戒指〉、〈聖母往見瞻禮〉、〈著紅鞋的天神報喜像〉等。日後，厄尼斯特・蕭頌更於之後成為德尼作品的重要支持者，因此〈坐在躺椅上的蕭頌夫人〉、〈蕭頌一家〉、〈羅鴻・蕭頌的誕生〉等作亦為兩人友誼的見證。

縱使德尼本人並無法被稱作音樂家，但他無疑深受音樂的啟

德尼
瑪特與鋼琴（局部）
1891（右頁圖）

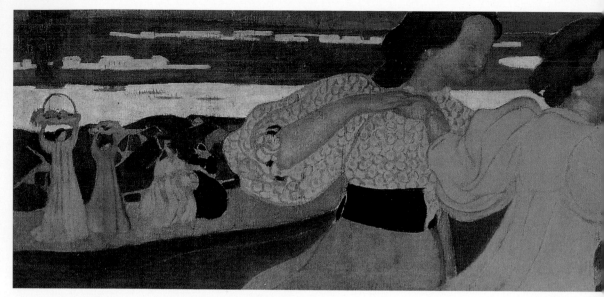

德尼　**法蘭朵**　1895　油彩畫布　48×205cm　私人收藏

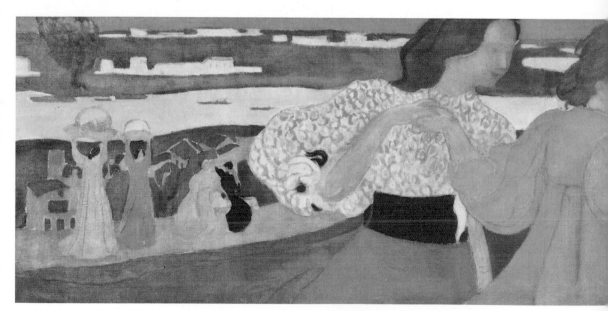

德尼　**法蘭多拉舞**　1895　油畫畫布　49.3×210.5cm　私人收藏

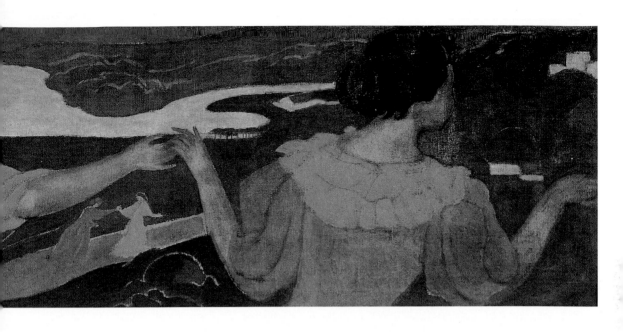

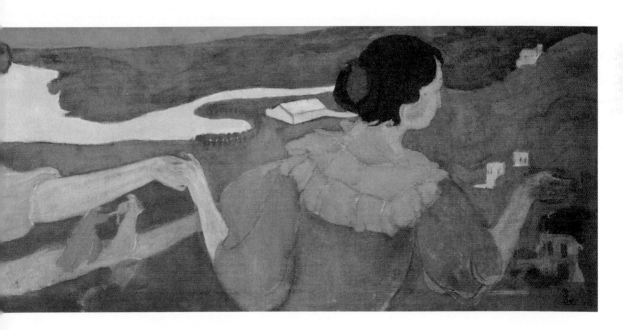

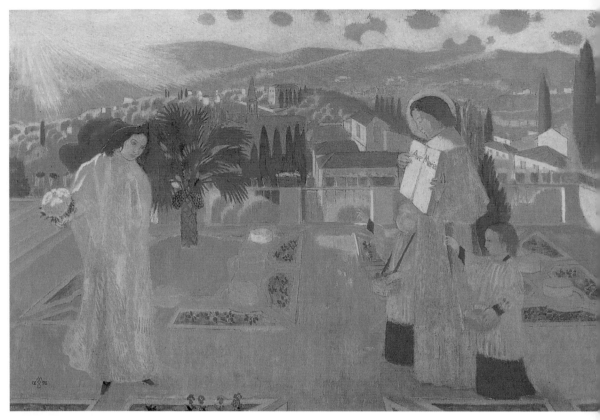

德尼　**著紅鞋的天神報喜像**　1898　油畫畫布　78×117cm　私人收藏

德尼　**蕭頌一家**　1899　天頂裝飾畫　私人收藏

德尼　**聖母往見瞻禮**　1894　油畫畫布　103×93cm　俄羅斯聖彼得堡艾米塔吉美術館藏

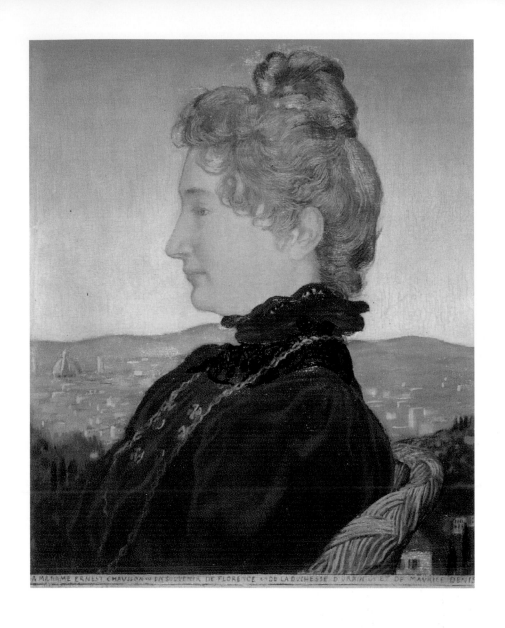

A MADAME ERNEST CHAUSSON ~ EN SOUVENIR DE FLORENCE ~ DE LA DUCHESSE D'URBIN ~ ET DE MAURICE DENIS

發，以畫筆「演奏」樂曲，以線條代替節奏、色彩表現音色、型
態則用以詮釋樂章的和諧，使作品中充滿想法、信仰、情感，以
及對於藝術的反思；音樂與繪畫在德尼的作品中呈現出合諧的共
生關係，與波特萊爾所言之：「香味、色彩、聲音相互呼應。」
有異曲同工之妙。從德尼的畫作之中時見對於音樂及歷代名家作
品的情感，並同時在過往的榮光中與現代尋找靈感，成就所謂的
新式的古典主義理念。

德尼
坐在躺椅上的蕭頌夫人
約1898　私人收藏

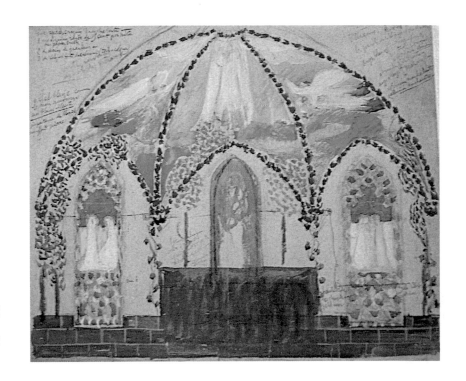

德尼
**維席內聖瑪格麗特教堂
裝飾畫草圖**
法國聖日爾曼昂雷省立
莫里斯德尼美術館藏

生於現代的宗教畫家──野心、疑慮與矛盾

　　1927年，德尼寫到：「我們生活在一個過於陳舊的世界；麻木的藝術愛好者、考古學家、嗜古之人輕視我們，或有懷疑論者打擊我們的信心。」「我們在現代作品中鮮少見到能夠與萊昂·布洛伊（Léon Bloy）、保羅·克洛岱爾（Paul Claudel）、查爾斯·（Charles Péguy）、安托南－達爾瑪·塞提朗吉（Antonin-Dalmace Sertillanges）等人相提並論的思想。……他們的好奇心、於文學創作上的原創性皆被應用於闡述其思想。反觀現今的宗教藝術，我們是否有相同的力量與新意支持天主教教義的威信？」思及此的德尼遂立志成為一名「宗教畫家」，至生命終了皆不渝。

　　而後德尼的宗教藝術革新計畫認為宗教藝術的新特點應為自由與真實性，但這樣的想法並非為人人所接受，甚至亦曾遭受嚴厲的抨擊，認為完成之作品並不符合其所呼籲的理念；因在宗

教傳統與具有特殊意義的歷史建物之前，自身創意的質與正當性也才備受質疑，尤為並無確實提出革新宗教藝術之方法，抑或進一步定義宗教藝術以有所區格等特點較為為人所詬病。與藝評家路易・狄米耶（Louis Dimier）所提出的問題：「從事宗教藝術創作的藝術家是否有其獨特的創作手法，與常見的繪畫有所區別呢？」相對照因此更加值得反思與玩味。

　　直至1901至1903年間的完成的維席內地方聖瑪格麗特教堂裝飾彩繪才使德尼重拾信心。德尼認為宗教藝術創作的關鍵仍在宗教本身，並間接反映出創作者於社會中的角色；因此亦於意識到其重要性後於1921年寫到：「在天主教徒眼中，藝術作品常被視為無用的奢侈品……但相反地，我們應重申其所於教化個人精神，以至於社會價值所扮演的角色。……宗教藝術的責任因此於外在應首重其教化及美化作用，而於內在則端看創作者之宗教情懷。不僅止於裝飾新建成的教堂，緬懷為爭戰而做出的犧牲或逝去的親人，更是為喚醒對耶穌基督的愛。」他希望藉由宗教藝術的力量向下影響其他「俗世的」藝術創作型態，也是這樣的野心進而催生了德尼於1920年之後的輝煌成就。

　　1919年與喬治・德瓦烈（George Desvallières）一同成立了宗教藝術工作室，首要目的即在回應先前所遭遇的質疑聲浪，「首先在於教導、培養（後輩），二者為創作出服務神的作品，教授真理並榮耀對宗教的虔敬。這在某種層度上亦算是與過去學派的典範的交流……是集體創作成果的法則，也是教授創作技巧的主要方法。」但宗教藝術工作室是否真正為宗教藝術的革新立下新的基礎？在當時仍堪稱保守的環境之下，追尋宗教藝術創新之路更顯得並非一觸可即。

　　1932年1月，德尼獲選為法蘭西藝術院院士，創作更曾被藝評家亞森・亞歷山卓（Arsène Alexandre）譽為當代最為卓越且精闢的作品之一，而後路易・狄米耶亦認同德尼為在世宗教藝術家中之翹楚。「（德尼）他的宗教不似某些畫家所表現的那般令人焦躁不安，他的基督亦非尋常的受難像。德尼選擇展現令人愉悅的宗教奧義，而非悲劇性的部分；他鮮少表現受難的耶穌，較常選

德尼為保羅·魏爾倫之著作《明智》所製之木刻板畫，完成於1891年，私人收藏。

擇耶穌的聖誕為題，而聖誕亦成為之後充斥於私人住宅——「修院」的同題畫作的前身。」藝術史學家路易·沃特格（Louis Hautecoeur）於1945年表示，顯示出對於德尼的宗教藝術作品的探討，認為其畫作早已跳脫純粹美學及主題形式，而是以神學為基礎的創作型態，如同勒布朗（Lebrun）於1671年親見普桑（Poussin）的作品〈聖保羅升天〉後所提出的「沉默的神學」概念，揉合光線、色彩與型態的變化。在21世紀初期的今日重新審視德尼的宗教藝術作品，其所欲表達的意涵似乎更為深刻。

版畫與書籍插畫

在德尼現存約兩百幅的手稿及超過五十幅的插畫作品中，版畫與書籍插畫佔了其中極大的部分，變化繁多。

關於書籍插畫的紀錄可追溯至1890年，法國象徵派詩人保爾·魏爾倫（Paul Verlaine）於詩集《明智》（Sagesse）中寫到：「插畫就是書籍的裝飾！……然此裝飾並非從屬於文字，亦不一定與內文有直接相關，而比較近似於時常出現於精裝手繪書

Christ）並親自製作其內石版印刷畫，木板印刻插畫部分則於完成手稿後交由賈克・貝爾東執行製作。此次經驗也進而幫助德尼清楚地了解象徵主義的本質；「我彷彿還能夠看到自己思索著《明智》一書中的插畫……在詩句的音律、詩歌所帶出的畫面，以及我自身的形象間，湧現至我的意識之中，關係越是意料外、非出於主觀意志，抑或無法解釋，越能使我欣喜……。這樣的象徵主義應能引發人思考人與物之間的神祕關係，而事實上亦確實如此。」。因此，從數幅為《明智》所作的插畫也可發現豐富的宗教元素及靜謐、神祕的氛圍

　　如同其他的油畫作品一般，瑪特亦時常是德尼書籍插畫中的靈感來源，不只是德布西作品──〈絕代才女〉與梅特林克的〈瑪萊娜公主〉之樂譜封面，隨後更成為橫跨1890年代德尼之版畫作品的代表形象。例如出版於1893年收錄於《原創版畫》（L'Estampe Originale）的〈溫柔〉，此作採雙重象徵手法完成，一方面可將之詮釋為抹大拉的瑪莉亞，而將頭微倚在他肩上的男子則勢必為耶穌基督，另一觀點則可被視為畫家與瑪特的形

德尼為紀德之著作《**尤利安之旅**》所製之彩色版畫，完成於1893年，私人收藏。（左圖）

德尼以戲劇〈**瑪萊娜公主**〉為靈感來源所製之彩色版畫──〈**溫柔**〉，完成於1893年，現藏於法國聖日爾曼昂雷省立莫里斯德尼美術館。（右圖）

La damoiselle élue

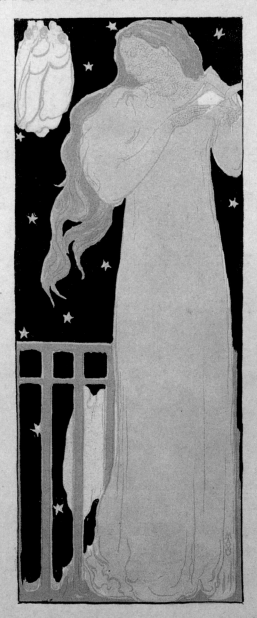

德尼
德布西作品——
〈**絕代才女**〉之樂譜封面
1893　36.5×23.5cm
私人收藏

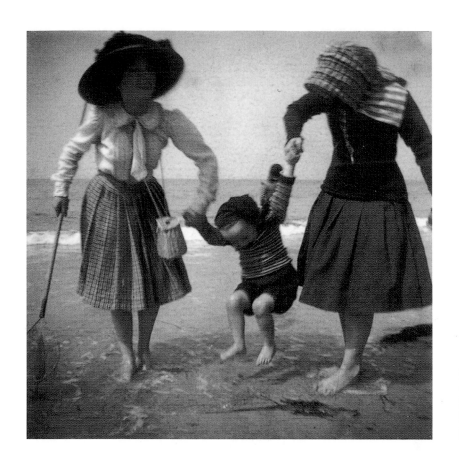

德尼　**兩名女孩於佩勞－圭勒克海濱牽著年幼的馬德蓮**　1909
油畫畫布　76×115cm
巴黎奧塞美術館藏

德尼與攝影

　　如同許多同代畫家及納比派同儕，德尼深為攝影術所著迷，並且以一台柯達手提式相機記錄下1900年至戰時與瑪特病逝間的時光，攝影作品共計超過千張。

　　德尼與攝影的淵源可回溯至其藝術啟蒙老師——薩尼，薩尼為一名攝影家兼素描畫家，對於早熟的德尼來說，他所欲追求的是真正的「藝術表現」，而不僅是掌握畫筆的技巧，因此實際跟隨薩尼學習的時間並不久，但他仍對於薩尼的攝影師身分予以肯定。德尼極早就已對於自然主義與印象主義僅呈現風景的作法表示無法認同，因他認為這些創作派系除了表現出如學院派所教的精準外再無其他，於這般前提之下，德尼的攝影作品以人物與生

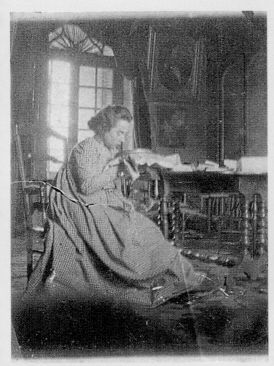

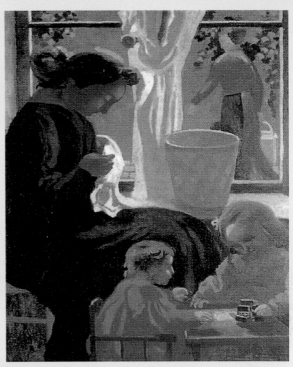

德尼　**作針黹的瑪特**　私人收藏

德尼　**窗邊的縫紉女**（又稱〈**親密**〉）　1903
巴黎小皇宮美術館藏

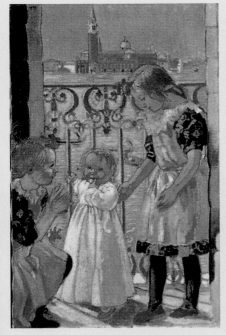

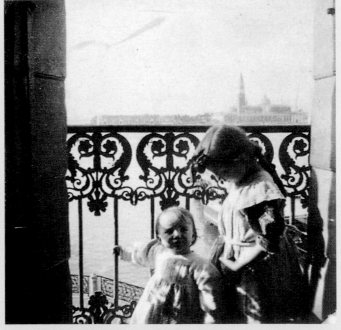

德尼　**陽台上的孩子們**　1907
巴黎奧塞美術館藏，現寄存於坎城美術館

德尼　**陽台上的孩子們：瑪特蓮與安－瑪莉**　1907
巴黎奧塞美術館藏

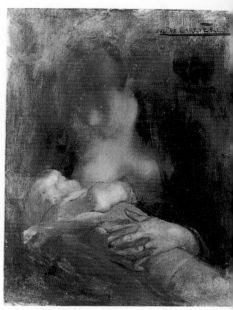

活記錄為主，以個人情感為出發點擴及至繪畫。

於今日重新審視德尼的攝影作品，不難發現其中特有的現代觀點，但較為可惜的是相對其他納比派藝術家，如波納爾、威雅爾、菲利克斯·瓦洛東（Félix Vallotton）等人，他的攝影作品的光芒較不外顯。在觀賞德尼的攝影作品之時，其獨特的、充滿藝術性的眼光是不可忽略的，習慣站在一旁記錄孩子間的嬉鬧、戲水等家人間的親密時光的德尼，甚至時常趴於地上拍攝只為提高地平線。

向遠處延伸的長廊或背光位置亦為德尼於攝影時喜愛採用的視角，有時甚至到達前景與遠景差距甚遠的程度。於攝影時的不輕易妥協與光線及取景方面的不俗，使他的作品充斥著不造作的自然，這在他的畫作中不常出現的不經意反而藉由照片呈現了出來，塑造出其獨特性。

於國際間綻放的光芒

19世紀梵谷、高更、馬諦斯，乃至畢卡索等歐洲前衛藝術大

德尼
瑪特哺餵多明尼克
1909
巴黎奧塞美術館藏
（左圖）

尤金·卡西耶
（Eugène Carrière）
哺育孩子的女人
巴黎奧塞美術館藏
（右圖）

德尼　於蒙魯日別莊學步的諾耶莉，
身後蹲著雙手微張的瑪特
約1897　巴黎奧塞美術館藏

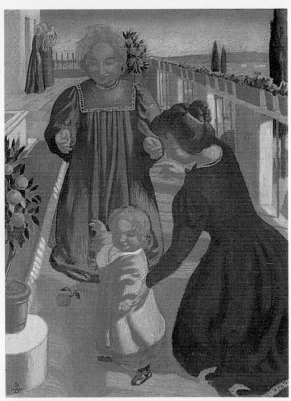

德尼　**於菲耶索萊陽台上學步**　約1898　私人收藏

德尼　**持棍子於海邊玩樂的柏納戴特**　1903
巴黎奧塞美術館藏

德尼　**岩石間的孩子**　約1911　瑞士蘇黎世美術館藏

師共同匯聚成歐洲藝術的傳奇長河，最後更進一步於世界各地造成無可忽視的影響，而德尼亦是其中較不常被提及，實努力在法國藝壇的發展貢獻一己之力的畫家，相關文獻與紀錄於1900年後開始被翻譯為各種語言，影響遠及德國、比利時、加拿大、英國、義大利、瑞士，甚至俄羅斯、日本等地，康丁斯基、馬列維奇、穆薩妥夫（Victor Borissov-Moussatov）等人亦皆受過德尼象徵時期創作的影響。

德國

1840年代，德國與奧地利始經歷了於當地經濟發展史上極為重要「創始者時期」（Gründerzeit），亦即中歐的工業化時代，造就了許多企業家與銀行家，財富流通的同時也造就了新興的藝術市場的產生，間接加速了德尼作品的普及。

當時盛行於柏林的藝術風格以學院派與歷史畫家為首創作的愛國主義式藝術為主，然而，在主要流行的藝術風格之下仍有著部分較為小眾、與官方品味相異的藝術家與藝術愛好者。這些小眾的藝術參與者亦極其了解自己所扮演的實是為德國藝壇提供不同視點的菁英角色，以維也納分離派及《潘雜誌》（PAN）為代表，關注歐洲新興的藝術運動；尤其是法國的新藝術風潮，巴黎對於年輕的德國藝術家、藏家、藝評家來說皆有著強烈的吸引力。

德籍藝術商人薩穆爾·賓與年輕藝評家、同時也是《潘雜誌》創辦者之一的朱利葉斯·邁耶－格雷夫（Julius Meier-Graefe）為最初注意到德尼的才情的藝壇人士；1895年薩穆爾·賓向德尼訂製了彩繪裝飾畫〈女人的愛與生活〉，為雙方皆於藝術史上留下重要的紀錄，而邁耶－格雷夫則是在其為賓氏所創作的作品後隨即寫了一篇文章，也使德尼的名聲得以遠播，他將德尼視為能夠與當時蔚為風潮的印象派藝術抗衡的藝術家主力，認為德尼於裝飾畫方面所展現的技巧不啻若承接自夏凡尼的創作風格。邁耶－格雷夫甚至於其所作的《現代藝術進化史》（Entwickelungsgeschichte der modernen kunst, 1904）中甚至以

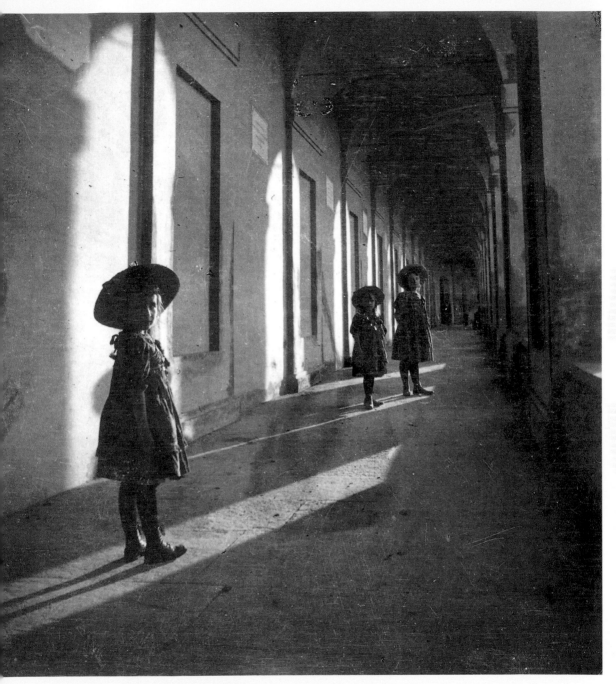

德尼　**拱廊下的安－瑪莉、柏納戴特及諾耶莉**　1907　巴黎奧塞美術館藏

極大的篇幅討論德尼的創作，並附上一詳盡的重要作品目錄，對其的重視與讚許顯而易見。

　　雖至1903年後邁耶—格雷夫開始轉而注意其他創作者，但畫商的身分仍使他對德尼的作品充滿興趣，最後出版版畫集《胚》（Germinal）並於其中收錄了德尼的〈水澤仙女與雛菊花冠〉。德尼版畫的出版也使德國的群眾得以了解到他的另一面向，他的畫作與麥約的雕塑，以及亨利・范・德費爾德（Henry van de Velde）的建築所產生出的合諧感不容小覷，也因此吸引到更多重要藏家的注意，這些藏家包括哈利・凱斯勒伯爵（Harry Kessler）、藝術史學家與企業家埃伯哈德・馮・博登豪森（Eberhard von Bodenhausen）、劇院負責人庫爾特・馮・默森貝赫（Kurt von Mutzenbecher）、銀行家朱利葉斯・斯特恩（Julius Stern）與阿爾弗雷德・沃爾夫（Alfred Wolff）、畫家克特・赫爾曼（Curt Herrmann）及路德維希・馮・霍夫曼（Ludwig von Hofmann）、奧地利作家霍夫曼史塔（Hugo von Hofmannsthal），以及與德國藝壇關係甚密的俄藉藏家格魯貝芙夫婦（Natascha and Victor von Goloubeff）等人。德尼於1904年更受默森貝赫所托繪製威斯巴登斯宅音樂廳裝飾畫〈永恆的夏日：神劇〉，此作於1906年更被送往德列斯登展出，受到諸多矚目。

　　1906年至1914年間，德尼的著作也開始被翻譯為德文，並載錄於《藝術與藝術家》（Kunst und künstler）期刊中。而1908年起於朗松學院任教，該學院吸引了來自各地的年輕藝術家，包括維也納知名導演佛列茲・朗（Fritz Lang）、畫家雨果・圖恩泰（Hugo Troendle）與漢斯・蘇特（Hans Sutter）。

比利時

　　比利時從1890年起開始注意到德尼的創作，為更容易激起比利時的觀賞者的認同，其所先被引介入比利時的作品屬較具當地氛圍的作品。如取材自作家莫里斯・梅特林克及喬治・羅登巴赫（Georges Rodenbach）的作品，這些與比利時文學的特殊連結更伴隨著德尼的書籍裝飾畫計畫，《明智》與《耶穌基督仿製作

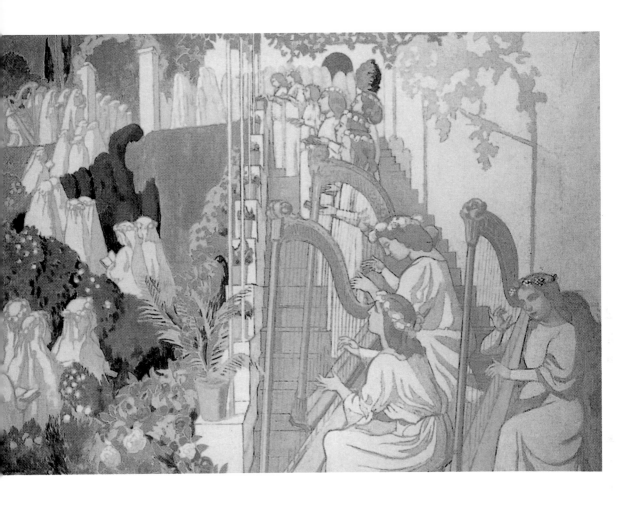

德尼
永恆的夏日：神劇
1905
德國威斯巴登克特・
凡・莫森貝赫音樂廳
裝飾畫　現藏地不詳

品集》也順利於當地出版。

　　1883年，由比利時藝評家歐克塔夫・默斯（Octave Maus）領軍的「20組」（Groupe des XX）反應了比利時的工業化及社會運動發展，並於隔年帶動了藝術革新運動，承接1876年開始的「飛躍協會」（L'Essor），並未之後的前衛藝術運動——「自由美術」（La Libre Esthétique）鋪墊基礎。1892年，德尼應「20組」邀請前往布魯塞爾參展，共展出包含〈九月的夜晚〉、〈十月的夜晚〉等5幅作品。這些作品成功地使德尼獲得關注，承接自新藝術，且更直接地印證了裝飾藝術風格的發展。不侷限於典型，我們甚至能夠大膽地肯定其之於裝飾藝術風格發展的貢獻，

　　亨利・范・德費爾德於1892年至1893年冬季完成的掛毯〈天

193

使之夜〉即直接受到德尼的影響，作品中充滿藝術家對德尼的回憶。

德尼自1894年始至第一次世界大戰前夕共計參加過十二次自由美術沙龍，定期的送件參展也為他的創作生涯，自生澀到成熟，留下不同時期的紀錄。同時具有裝飾藝術家、插畫家、油畫家、甚至宗教畫家等身分，德尼的發展亦正好配合著1901年後自由美術的新氛圍，讚揚當代藝術的同時並重新省思舊有傳統。例如1904年時德尼即以〈耶穌降架圖〉與〈菲耶索萊聖母領報瞻禮像〉參展，表現對印象主義的重視；而四年後又以一系列的宗教畫作慶祝「20組」以及自由美術成立二十五與十五周年，尤以維席內教堂的壁畫所呈現出的強烈裝飾性與敘事性最受勒布倫（Georges Le Brun）讚譽，並於1904年發表了〈現代美術〉一文大力表揚德尼的創作及「自由美術」的宗旨。1928年，布魯塞爾的吉胡藝廊（Galerie Georges Giroux）始於年度沙龍展出德尼的畫作。

而德尼的創作更進而影響了諸多比利時藝術創作者，其中伍斯戴茵（Gustave Van de Woestyne）作品中的明亮色調、宗教意涵和裝飾性最能表現出德尼的影響；如同德尼一般，伍斯戴茵的作品以傳達宗教意涵為主，並尋求與社會有所呼應。

德尼於比利時的經歷，不僅是被動地等待被發掘，更是主動地拓展，使其作品的影響能夠廣佈，也使比利時成為德尼於歐洲發展的重要一站。

英國

縱使作品於其生前較少展示於英國，但德尼仍於日後被視為一次世界大戰前夕當代最重要的藝術家之一，理論也被英國的印象派前期研究所重視，且多有引用，與該時英國藝壇有著不可忽視的影響。

1898年，德尼首次於英國參展，於國際協會沙龍展示兩幅彩色版畫作品。接下來縱使威雅爾與波納爾皆相繼運送畫作參與展出，但德尼作品於英國的第二次亮相卻與第一次相隔了十年之

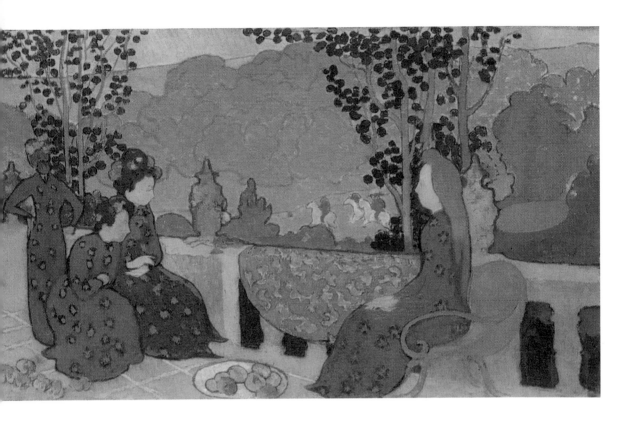

德尼
**九月的夜晚（女孩閨房
裝飾畫）** 1891
油畫畫布　38×61cm
巴黎裝飾藝術博物館藏

久。雖然並沒有於英國藝界大幅度曝光的機會，德尼的名聲卻仍
漸漸地傳入英國。

　　1908年英國始面臨一個與法國當代藝術對話、開放的時代，
德尼也於其中佔有一席之地，1910年於布萊頓（Brighton）以及倫
敦葛拉弗頓藝廊（Grafton gallery）皆有展出，於倫敦舉辦的「馬
內及後印象派主義畫家們展」更是得到諸多迴響，以塞尚、梵
谷、高更、馬內為主要焦點，德尼則與馬諦斯、畢卡索、德朗等
人被歸併入前者的後繼者之列。德尼於世界大戰爆發前夕最末次
於英國的展出為1912年的固彼爾藝廊（Goupil Gallery）展與國際
協會沙龍展，之後的活動則趨於沉寂，直至1954年的象徵主義藝
術家回顧展使德尼的作品得以再次被置於眾人眼前並重新審視，
英語研究與最初的法語研究匯流成就了1995年於利物浦的展覽，
德尼也自英國重拾後印象派主義傳承者的角色。

義大利

藉由作品、著作,以及既有之研究,德尼的藝術創作也在義大利發揮了一定的影響力,他同時亦為於1910年代初期促使現代宗教藝術革新辯論的先驅者之一。

德尼自身實多所浸潤於義大利風華之中,不僅曾多次造訪,也深受其義大利創作的風格及文化感動;著作《1890－1910年理論,從高更與象徵主義到全新的古典秩序》之理論基礎更皆是奠基於針對義大利文藝復興前藝術的研究,該時期的藝術作品旨在重現藝術家的真誠,以及作品的可理解性與真實性。

德尼的作品也引起無數深受法國文化與藝術的義國藝術家的注意,諸如白朗松(Bernard Berenson)、普拉齊(Carlo Placci)、法布里(Egisto Fabbri)、佩索里尼(Prezzolini)、帕皮尼(Papini)、索菲契(Soffici)及歐葉堤(Ugo Ojetti)等。尤其歐葉堤自1904年即開始注意到德尼的創作,並發現其於書寫中所呈現出的本質與理想平衡。

1910年代過後因受納比派影響,於義大利分離派之間掀起了一陣裝飾藝術熱潮,也進而可在其中看到許多德尼的作品。且受到歐洲其他國家象徵主義藝術家的影響,義大利藝術家們亦開始鑽研珍本書木板畫製作,德尼的作品也紛紛成為他們仿效、學習的對象。

縱使早已藉由各種創作型態或深或淺地影響著義大利畫壇,但真正成效最彰的仍屬宗教藝術。義大利期刊《基督教藝術》(Arte Cristiana)第一期中即以德尼的作品為範本,講述宗教藝術革新的要點,進而影響了該時許多義大利藝術家的宗教藝術創作;同時,新式古典主義也持續在義大利產生迴響。

1936年,德尼獲邀參加第六屆「時間會議」(Convegno Volta),以「回歸紀念建築性功能的雕塑與繪畫」為題探討建築與形象藝術間的關係,這同時也是德尼自1890年以降不斷思考的問題,他認為當建築越是被視作理想的表現模式時,越是應該回首以其他藝術形式來協助闡述理念,同時受邀者席尚有義大利畫

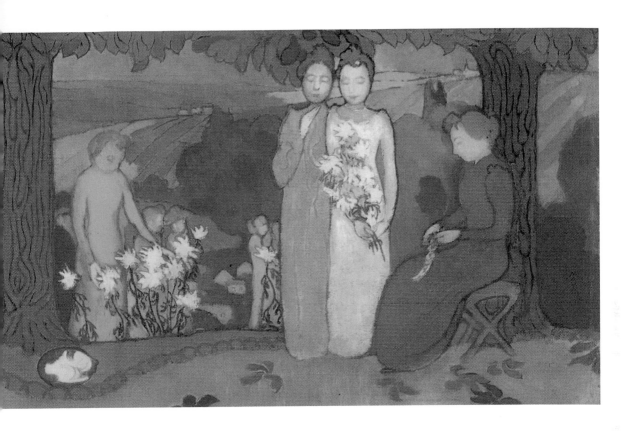

家吉諾‧塞維里尼（Gino Severlini），此後者為義大利藝術史上重要的宗教藝術家及未來主義運動參與者。

俄羅斯

　　1909年1月，德尼因接受莫羅索夫的委託而抵達莫斯科，然事實上在親自造訪俄羅斯之前，他早已於俄羅斯藝術圈佔有重要的地位，且影響更持續擴大。

　　20世紀前期德尼的作品陸續被收錄於《藝術世界》（*Мир искусства*）、《藝術》（*Искусство*）、《金羊毛》（*ЗолотоеРуно*）等各家藝術期刊中，用以呈現法國最新的藝術風潮。

　　整體來說，當時的俄羅斯深受納比派藝術與其所呈現出的年輕活力著迷，但對於傳統的古典主義繪畫較顯得不熱衷。而德尼便為其中引人矚目的一員並參加了許多重要的展事，如1907年舉辦之「藍玫瑰展」、1908年的第一屆「金羊毛沙龍展」與1912年

的「法國藝術百年展」，而「藍玫瑰展」更使德尼成為俄羅斯第二代象徵主義畫家的典範；他們的創作風格同時受東西方影響，可被視為俄羅斯的納比派。

　　1909年德尼與妻子的聖彼得堡之旅則給予了畫家一個探索俄羅斯美術與深入當地藝壇的機會，結識了亞歷山大·波諾瓦（Alexandre Benoit）、萊昂·巴克斯特（Léon Bakst）、伊凡·畢里賓（Ivan Bilibine）等人，並於返回巴黎任教於朗松學院時期持續發揮對俄羅斯藝壇的影響力，曾跟隨德尼學習的俄籍學生即包含畫家、瓷器家的亞歷山卓·秀卡提許納（Alexandra Stchekotikhina）。

瑞士

　　1913年，德尼首次是以架上油畫（peinture de chevalet）於瑞士藝壇中初試啼聲，但於該時並未引起關注，期間沉寂許久，

直至1915年開始頻繁地造訪瑞士後才漸見知於瑞士；這些原僅帶有療養以及探親（因三女三女安－瑪莉後嫁與瑞士藉藝術家馬歇爾·邦榭〔Marcel Poncet〕）目的的旅程也意外地使他結識了如作家拉姆茲（Charles-Ferdinand Ramuz）、珊吉亞（Charles Albert Cingria）、音樂家賈克－達勒庫茲（Emile Jacques-Dalcroze）、侯內傑（Arthur Honegger）等藝文界人士。

保羅·塞柳司爾
護符 1888 油彩畫布
巴黎奧塞美術館藏

　　德尼的繪畫作品極晚才被引介入瑞士，且過程堪稱曲折。德尼對於宗教藝術的研究及裝飾畫，與其中所蘊含的宗教革新思想首先吸引了瑞士法語區的一群教士注意，並邀請他負責聖保羅教堂的裝飾，現今於日內瓦尚留有德尼的馬賽克拼貼、彩繪花窗、彩繪壁畫等系列作品。而他於聖保羅教堂中的作品也使他以宗教藝術家的身分始於瑞士法語區打響名號，後又為日內瓦國際勞工組織與萬國宮繪製了大幅彩繪作品。但德尼與瑞士德語區的關係較不密切，研究認為原因有二，一為德尼被視為天主教革新運動派畫家，然當時德語區仍是屬於新教影響較深的地區，二則是1920年代瑞士語言與藝術的界線甚為明確，也使德尼被歸類入盛行裝飾藝術的法語區，與包浩斯風格興盛的德語區有所區隔。

　　德尼教學生涯中亦不乏來自瑞士的學生，自莫尼耶（Claire Lise Monnier）與波薩（Rodolphe Théophile Bossard）兩人的作品中即可看出德尼教導的遺韻。

　　德尼以宗教藝術與裝飾藝術風格為創作主體，但無論何種創作型態與方式，他底心強調的仍是作品的「精神性」，而並不僅是繪畫。最終，亦是這分對藝術的崇敬使他得以影響同代人，以及日後所有身受其作吸引的創作者。

莫里斯‧德尼年譜

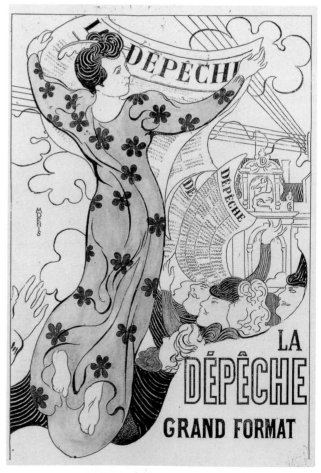

莫里斯‧德尼簽名式

1870　　　莫里斯‧德尼於11月25日出生於法國芒什省格蘭佛市，為尤金與俄登絲‧德尼的獨子；其父當時受僱於西部鐵路工程。

1875-1876　5歲。進入聖日爾曼昂雷維隆學院就讀，自此即終其一生居住於聖日爾曼昂雷。

1882　　　12歲。10月，進入巴黎康朵樹高中就讀，當時同窗者有作家呂涅波、畫家艾德華‧威雅爾及魯塞爾，學習成績優異。

1884　　　14歲。7月30日，創辦了《日報》並持續經營直至晚年，但此報直至1957年與1959年才全數曝光。8月7日，首度習畫，當時的老師為攝影師薩尼（Zani），期間亦時常前往聖日爾曼昂雷當地美術館參觀。8月23日，首度前往參觀羅浮宮美術館，並完成第一幅大師作品仿作與素描圖稿。

1885　　　15歲。迷信天主教，程度之深連同為教徒的母親亦深感訝異。5月，為珍‧杜弗的純潔的特質所著迷，並於1889年4月以她為模特兒作第一幅宗教作品〈天主教奧義〉。7月15日，首度

德尼　〈電訊報圖盧茲〉的海報　1892　四色石版畫
56×44cm　法國德尼美術館藏

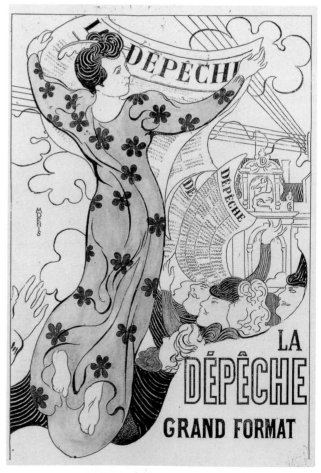

德尼　1898/99　德尼在蒙魯的工作室，兩名孩童為壁畫〈頌揚十字〉擺姿勢，這幅壁畫完成於1899年（今位於巴黎裝飾藝術博物館）。

威瑪伯爵哈利‧克斯勒的餐廳，部分德尼的〈**水果**〉露出。

於巴西籍畫家胡立歐‧巴雅（Julio Balla）畫室工作。8月20日，讀佩拉東（Sâr Péladan）的文章，遂前往羅浮宮研究安吉利科（Fra Angelico）之〈聖母加冕圖〉。

1887　17歲。8月12日，參加法國中學畢業會考第一部分。10月，離開康朵榭高中，但持續跟隨聖日爾曼昂雷的瓦雷修士準備哲學會考，後於1888年11月20日通過該測驗。12月17日，普維‧德‧夏凡尼回顧展於畫商杜朗-胡艾爾（Paul Durand-Ruel）宅內舉行。

1888　18歲。進入朱利安學院（Académie Julian），並於其中結識了保羅‧塞柳司爾、皮埃爾‧波納爾、保羅‧朗松、依貝爾，德尼與這些藝術家後來共同創立了納比畫派（Nabis，又稱先知派）。7月18日，通過美術學校入學測驗，但其於美術學院的學習僅持續極短的時間。10月，見到了塞柳司爾於高更指導下所創作的〈護符〉（圖見199頁），這幅畫於日後也為他所購藏。

1889　19歲。結識奧狄隆‧魯東（Odilon Redon）。6月，巴黎萬國博覽會期間，高更的作品於「印象派暨綜合主義展」中揭幕，展出地點為伏爾皮尼藝術咖啡廳（Café Volpini），因此又稱「伏爾皮尼展」。11月，讀法國象徵派詩人

保爾·魏爾倫（Paul Verlaine）的作品《明智》，並決定以此書發想創作。完成〈十八歲自畫像〉與〈天主教奧義〉。

莫里斯與瑪特於山上，由艾德華·威雅爾攝於1900-1903年，此照現為私人收藏。

1890　20歲。5月，以粉彩作〈合唱團的孩子〉，並以該畫首度參加法國藝術家協會沙龍（Salon de la Société des artistes français），同月賣出第一幅作品〈品鳩先生像〉。8月23至30日，以皮埃爾·路易為名於《藝術與評論》（*Art et Critique*）中發表〈新傳統主義的定義〉一文。10月，結識瑪特·姆莉艾，她隨即成為德尼最喜愛的模特兒，但兩人的關係卻處處遭受父親反對。完成〈陽台上的日影〉。

1891　21歲。開始時常造訪呂涅波、威雅爾、波納爾，皆前往習畫的畫室，該間畫室位於巴黎畢加爾路（Rue Pigalle）28號。結識荷蘭畫家維卡第（Jan Verkade）。3月至4月，首次參加獨立創作者沙龍（Salon des artistes indépendants），並展出先前以《明智》做為靈感來源的作品。4月，與畫家亨利·勒羅交遊，並由於後者與未來的友人或委託者相識，其中包括音樂家厄尼斯特·蕭頌、作曲家文森·丹第與德布西（Claude Debussy）、法國作家、詩人保羅·瓦樂希（Paul Valéry）等人。8月1日至9月30日，得到德尼的協助，納比派於聖日爾曼昂雷堡中舉辦了第一次美術展。12月，於第一屆巴黎布特維爾藝廊「印象派暨綜合主義展」展出三幅作品，該展覽空間為一於19世紀時專營前衛藝術的藝廊，以畫商布特維爾（Le Barc de Boutteville）命名，而以印象派與綜合主義為題的主題展自此時持續至1896年。作〈瑪特與鋼琴〉、〈九月的夜晚〉及〈十月的夜晚〉。同年首次參與戲劇布景與服裝製作工作。

1892　22歲。結識安德烈·紀德（André Gide）。2月，參與第九屆布魯塞爾「二十展」。5月，與父親產生爭執後前往比利時，利用此段時間參觀當地美術館。作〈阿拉伯式花飾天頂畫〉。

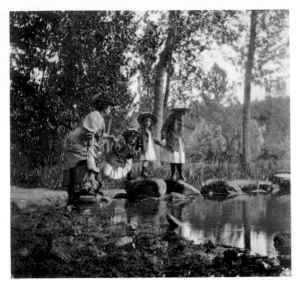

德尼與瑪特、柏納戴特、諾耶莉及安－瑪莉於普雷昂拜爾，攝於1907年8月，現為私人收藏。

立於梅第奇莊園噴泉前的德尼，由瑪特・德尼攝於1904年，此照現為私人收藏。

1893	23歲。6月12日，與瑪特・莫錫耶於聖日爾曼昂雷教堂舉辦婚禮，隨後前往布列塔尼蜜月旅行，布列塔尼也為多幅作品提供創作題材。7月底，這對新人決定遷至畫家工作室所在地的聖日爾曼昂雷富格路（Rue Fourqueux）並定居於此。作〈果園中的聰明童女〉、〈繆思〉。
1894	24歲。2月17日至3月15日，參與第一屆布魯塞爾「自由美術展」（Libre Esthétique），至1913年為止，德尼年後一共參加了九屆展覽。10月12日，長子尚・保羅出生，但隨後於2月14日夭折。作裝飾化〈秋天〉、〈春天〉、〈四月〉，以及〈復活節清晨〉。
1895	25歲。4月底至5月初，義大利旅遊，之後便時常前往。8月，短居於法國布列塔尼地區畢尼市（Binic）時，瑪特於該年經歷了首次流產。12月，參與薩穆爾·賓（Samuel Bing）的新藝術藝廊開幕。
1896	26歲。6月30日，長女諾耶莉出生。完成〈以馬杵斯朝聖者〉、〈女人的愛與生活〉。
1897	27歲。5月，結識德裔藝評家朱利斯・邁耶-格雷費（Julius Meier-Graefe），格雷費與凱斯勒伯爵皆於德尼於德國藝術生涯發跡之中扮演了重要的角色。11月至12月，暫住於厄尼斯特・蕭頌位於義大利菲耶索萊（Fiesole）的居所學習義大利語並臨摹安吉利科等大師作品。
1898	28歲。1月，於紀德的陪伴下遊覽羅馬。3月，成為國家美術協會（Société

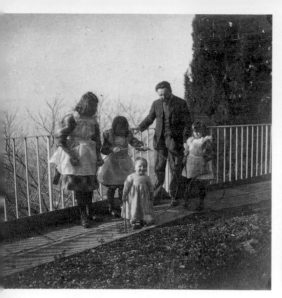
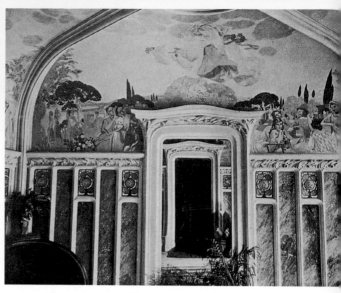

德尼與瑪特、柏納戴特、諾耶莉、瑪特蓮　德尼於賈克‧胡樹宅邸內所繪之〈**拉丁大地**〉一景，攝於1907年。
及安－瑪莉於菲耶索萊，攝於1907年11
月，現為私人收藏。

nationale des beaux-arts）成員，並於1896年至1922年間積極參與畫展。

1899	29歲。4月7日，次女柏納戴特出生。
1900	30歲。夏季，遷居至聖日爾曼昂雷馬雷耶街（Rue de Mareil）59號。
1901	31歲。9月13日，三女安－瑪莉出生。12月，
1903	33歲。3月至5月，與塞柳司爾一同前往德國。
1904	34歲。1月至4月，再度於紀德、塞柳司爾與密杜瓦（Mithourd）的陪同之下前往羅馬，後轉往那普勒斯及義大利南部。10月，參與秋季沙龍展，首度提及瑪特的疾病。
1905	35歲。4月至5月，與密杜瓦前往西班牙。
1906	36歲。1月26日至2月9日，與魯塞爾前往普羅旺斯拜訪塞尚、克羅斯（Henri-Edmond Cross）、保羅‧席納克（Signac）、雷諾瓦。5月2日，四女瑪德蓮出生。7月4日，與盧雅爾（Henri Rouart）結伴前往倫敦。
1907	37歲。1月，與紀德同遊德國。獲選為柏林分離派外部會員。4月8日至20日，於伯罕畫廊舉行首次個展。
1908	38歲。7月26日，買下佩勞－圭勒克的「寂靜別墅」做為夏季渡假別莊。秋季，朗松學院成立，莫里斯‧德尼始於此任教至1921年2月。
1909	39歲。成為聖約翰基督教藝術發展協會成員。1月，於莫斯科聖彼得堡進行為期一個月的旅行。8月11日，次子尚－多明尼克於寂靜別墅內出生。10月，成

德尼於賈克・胡榭宅邸內所繪之〈**拉丁大地**〉一景，攝於1907年。

德尼於查爾斯・史頓工作室內所作之裝飾畫〈**翡冷翠之夜**〉一景，攝於1910年。

為秋季沙龍成員。

1910	40歲。3月，前往義大利旅行並於當地依照阿西西的方濟各的《靈花》（*Fioretti*）一書中的故事發想，準備相關作品。5月16日，獲頒法國榮譽軍團騎士勳章。秋季，前往布魯塞爾參與萬國博覽會及世界博覽會。
1911	41歲。度過充滿困頓秋季，接連受瑪特的病、父親的辭世與五女的夭折等不幸的消息打擊。
1912	42歲。出版《1890-1910年理論，從高更與象徵主義到全新的古典秩序》。
1913	43歲。1月，前往法國南端旅遊，暫住於麥約家中並藉此機會拜訪雷諾瓦。
1914	44歲。3月23日，獲選為教堂之友協會成員。4月25日，買下舊有聖日爾曼昂雷綜合醫院，隨後於秋季改名為「修院」，改為個人工作室。與諾耶莉前往義大利，意欲購藏拉科戴爾（Lacodaire）的作品〈聖多明尼克的一生〉。10月31日，前往法國西北方的康許市（Conches）。
1915	45歲。3月19日，三子尚－法蘭索瓦出生。開始裝修「修院」小教堂，該工程持續至1928年方完工。
1916	46歲。感到右眼微恙。9月至12月，前往日內瓦探望住院的瑪特。
1917	47歲。10月，接下為期三個星期的軍方畫師職務。聖誕節，自身眼疾與瑪特的疾病加劇，以及家庭情況的不佳皆使德尼面對諸多壓力。

瑪特與莫里斯於莫斯科，攝於1909年，私人收藏。

德尼與柏納戴特、諾耶莉及安－瑪莉於佩勞－圭勒克，攝於1900-1910年間，私人收藏。

1918　　48歲。12月，於楚耶畫廊舉辦的個展大獲好評。

1919　　49歲。與喬治・德瓦烈一同成立「宗教藝術工作室」。8月22日，瑪特逝世。

1920　　50歲。擔任國家美術協會宗教畫類組副主席。

1921　　51歲。2月11日至5月8日，前往北非突尼西亞與阿爾及利亞旅遊，途經義大利返回法國。

1922　　52歲。2月2日，與伊莉莎白・嘉德羅結婚，前往蔚藍海岸度蜜月。4月26日，前往威尼斯參與世界博覽會中的個人回顧展。出版《1914-1921年間之現代藝術與宗教藝術新理論》。

1923　　53歲。2月2日，左眼亦出現不適狀況。7月19日，與伊莉莎白的第一個孩子尚－巴布提斯出生。

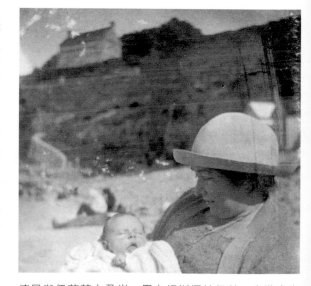

德尼與伊莉莎白及尚－巴布提斯攝於佩勞－圭勒克海濱，此照攝於1923年，現為私人收藏。

1924　　54歲。2月17日，拜訪莫

內。4月至5月，於巴黎裝飾藝術聯合會中舉辦回顧展。

1925　55歲。2月1日，與伊莉莎白的第二個孩子寶琳出生。4月至10月，參與裝飾藝術與現代工業世界博覽會中的宗教藝術工作室。

1926　56歲。4月，進行荷蘭之旅。5月，獲頒法國榮譽軍團騎士榮譽勳位。

1927　57歲。9月至10月，受卡內基學會之邀前往美國參訪，隨後繼續於加拿大旅遊。

1928　58歲。2月底至4月底，旅居義大利。

1929　59歲。3月，前往埃及、土耳其、希臘旅遊，經義大利返回法國。參與創立德拉克洛瓦之友協會，且擔任第一屆主席。

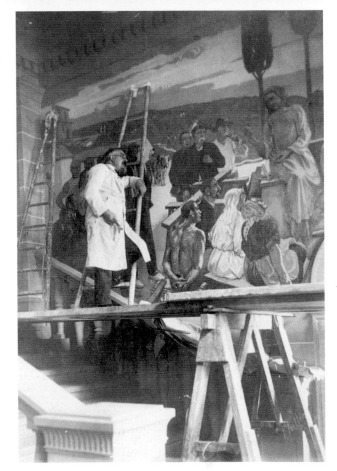

德尼於日內瓦國際勞工組織廳室繪製〈**向工人們傳道的基督**〉，攝於1931年，私人收藏。

1931　61歲。秋季，視力逐漸下降。

1932　62歲。1月30日，獲選為法蘭西藝術院院士，繼任尚－路易·弗杭（Jean-Louis Forain）的席位。

1933　63歲。出版《義大利經驗與其魅力》（*Charmes et leçons de l'Italie*）。

1934　64歲。2月，旅居羅馬以便參與宗教藝術展中法籍藝術家類組之籌備。

1935　65歲。5月，於楚耶畫廊進行第九次，同時亦是最後一次的個展。

1936　66歲。4月6日至25日，前往翡冷翠朝聖。

1937　67歲。4月，出席於翡冷翠舉辦的喬托逝世600年相關活動。

1939　69歲。出版《宗教藝術史》（*Histoire de l'art religieux*）。

1942　72歲。患耳疾。出版《保羅·塞柳司爾，其人其作》。

1943　73歲。11月13日，被一輛貨車撞倒，急救後回天乏術，於巴黎辭世。11月19日，下葬於聖日爾曼昂雷墓園。

國家圖書館出版品預行編目（CIP）資料

德尼：納比派繪畫大師 / 鄧聿檠編譯.
-- 初版. -- 臺北市：藝術家, 2013.03
208面；23×17公分. -- (世界名畫家全集)
ISBN 978-986-282-096-4 (平裝)
1.德尼(Denis, Maurice, 1870～1943)
2.畫家 3.傳記 4.法國

940.9942 102005312

世界名畫家全集
納比派繪畫大師

德尼 Maurice Denis

何政廣／主編　　鄧聿檠／編譯

發行人　何政廣
總編輯　王庭玫
編輯　　謝汝萱、鄧聿檠
美編　　王孝媺
出版者　藝術家出版社
　　　　台北市重慶南路一段147號6樓
　　　　TEL：（02）2371-9692～3
　　　　FAX：（02）2331-7096
　　　　郵政劃撥：01044798 藝術家雜誌社帳戶

總經銷　時報文化出版企業股份有限公司
　　　　桃園縣龜山鄉萬壽路二段351號
　　　　TEL：（02）2306-6842
南部區域代理　台南市西門路一段223巷10弄26號
　　　　TEL：（06）261-7268
　　　　FAX：（06）263-7698
製版印刷　欣佑彩色製版印刷股份有限公司
初版　　2013年3月
定價　　新臺幣480元

ISBN　978-986-282-096-4 (平裝)

法律顧問蕭雄淋